主　编　王　蕊　冷英杰
副主编　何　琦　张　婷　乔　婧　王志固

# 构成与设计
GOUCHENG YU SHEJI

华中科技大学出版社
http://www.hustp.com
中国·武汉

## 内 容 简 介

本书的内容包括三个部分,即平面构成、色彩构成和立体构成。本书在阐述三者各自概念及原理的同时,融合了形式美法则,将学习基础构成与设计相结合;在发掘构成语言间的相互关联的同时,寻找点、线、面、体块、色彩之间的综合表现方法。同时,在大部分任务的后面都配有课后训练题,以此来引导读者将理论联系实践,这样有助于对理论的理解,从而使本书具有更加丰富的表现力和生命力。

为了方便教学,本书还配有教学课件等教学资源包,相关教师和学生可以登录"我们爱读书"网(www.ibook4us.com)免费注册并下载,或者发邮件至 husttujian@163.com 免费索取。

本书可作为高等职业院校、成人高校、继续教育学院等建筑设计、艺术设计等相关专业的教学用书,也可以作为设计行业从业人员的业务参考书。

**图书在版编目(CIP)数据**

构成与设计 / 王蕊,冷英杰主编. —武汉:华中科技大学出版社,2013.6(2020.8 重印)
ISBN 978-7-5609-9138-2

Ⅰ.①构… Ⅱ.①王… ②冷… Ⅲ.①造型设计–高等职业教育–教材 Ⅳ.①J06

中国版本图书馆 CIP 数据核字(2013)第 132349 号

---

**构成与设计**                                           王 蕊   冷英杰  主编
Goucheng yu Shiji

策划编辑:康 序
责任编辑:康 序
封面设计:李 嫚
责任校对:朱 霞
责任监印:张正林
出版发行:华中科技大学出版社(中国·武汉)     电话:(027)81321913
         武汉市东湖新技术开发区华工科技园     邮编:430223
录  排:武汉正风天下文化发展有限公司
印  刷:武汉科源印刷设计有限公司
开  本:880 mm×1230 mm   1/16
印  张:7
字  数:241 千字
版  次:2020 年 8 月第 1 版第 3 次印刷
定  价:48.00 元

本书若有印装质量问题,请向出版社营销中心调换
全国免费服务热线:400-6679-118 竭诚为您服务
版权所有   侵权必究

# 前言 QIANYAN
GOUCHENG YU SHEJI

  构成与设计课程于20世纪80年代由德国包豪斯学院引入我国，成为我国高等院校设计类专业的一门基础课程。它是设计类专业的入门课程，主要侧重于训练学生的平面构图能力、色彩搭配能力和立体造型能力。高等职业教育设计类专业教育的基本宗旨是培养适应现代社会艺术与设计发展要求的高素质技能型人才，基于这个标准，教学时应能够最大限度地启发和挖掘学生的潜能，激发学生的创作欲望。本书正是遵循着这个基本规律，由浅入深、循序渐进地将构成与设计的基本知识点引入课堂。

  本书在编写过程中尽力做到言简意赅、通俗易懂、图文并茂，使理论更加视觉化，使逻辑思维与形象思维可以完美地结合，更便于记忆与理解。同时，本书也遵循"以全面素质为基础，以能力为本位"，"以企业需求为基本依据，以就业为导向"，以及"以学生为主体"等基本原则，针对高职院校设计类专业学生的特点和能力体系要求，侧重于学生的实际能力的培养。本书的任务后面都有针对性的实际训练，让学生借助一个个小课题去思考、实践，从而使学生更好地消化吸收所学的知识。

  本书由王蕊、冷英杰担任主编，负责全书的审核统稿工作，最终由王蕊定稿；由何琦、张婷、乔婧、王志固担任副主编，完成本书相关任务的编写。本书在编写过程中得到了多方的支持与帮助，特此表示感谢：感谢各位参编人员的辛勤劳动，感谢华中科技大学出版社的大力支持，感谢学生们提供的设计作品，感谢领导和同事给予的鼓励。

  为了方便教学，本书还配有教学课件等教学资源包，相关教师和学生可以登录"我们爱读书"网（www.ibook4us.com）免费注册并下载，或者发邮件至husttujian@163.com免费索取。

  由于时间仓促，以及编者水平有限，书中难免存在一些不足之处，还望各界同行不吝赐教。

<div style="text-align:right">
编 者<br>
2013年6月
</div>

# 目录
GOUCHENG YU SHEJI
MULU

项目 1　　平面构成 …………………………………………………………… （1）

　　任务 1　　平面构成的基础知识 ……………………………………………… （2）

　　任务 2　　平面构成的基本要素 ……………………………………………… （9）

　　任务 3　　平面构成的形式美法则 …………………………………………… （16）

　　任务 4　　平面构成的基本形式 ……………………………………………… （21）

项目 2　　色彩构成 …………………………………………………………… （33）

　　任务 1　　色彩构成的基础知识 ……………………………………………… （34）

　　任务 2　　色彩的混合 ………………………………………………………… （39）

　　任务 3　　色彩的对比 ………………………………………………………… （44）

　　任务 4　　色彩的调和 ………………………………………………………… （55）

　　任务 5　　色彩的情感与心理 ………………………………………………… （58）

　　任务 6　　色彩构成的应用 …………………………………………………… （68）

项目 3　　立体构成 …………………………………………………………… （71）

　　任务 1　　立体构成的基础知识 ……………………………………………… （72）

| 任务 2 | 点的立体构成 | (75) |
| 任务 3 | 线的立体构成 | (80) |
| 任务 4 | 面的立体构成 | (85) |
| 任务 5 | 块的立体构成 | (93) |
| 任务 6 | 立体构成在实践中的应用 | (99) |

**参考文献** ……………………………………………………………………………… (105)

# 项目 1
# 平面构成

GOU CHENG

Y<sup>U</sup>
SHE J<sup>I</sup>

◁◁◁◁

◁◁◁◁

# 任务 1

# 平面构成的基础知识

**任务目标**

掌握平面构成的概念，理解基本形与骨骼的概念，了解其在平面构成中的作用和意义。

**任务重点**

掌握基本形的简化方法，学会用基本形组合的方法为后续课程打好基础。

## 1. 平面构成的概念　　　　　　　　　　　　　　　　　　　　　ONE

平面构成是一种视觉形象的构成，是按照美的形式法则将点、线、面等造型要素在平面上进行排列、组合，构成具有装饰美感的画面，从而创造出新的视觉形象和美的视觉形态，如图 1-1 所示。

(a)

(b)

图 1-1　平面构成效果

1）平面

平面是指没有高低曲折的面，或者只具有长度和宽度，但不具备深度的二维空间。平面如图 1-2 所示。

2）构成

构成是指将不同或相同形态的几个单元重新组合成为一个新的单元。构成对象的主要形态包括自然形态、几

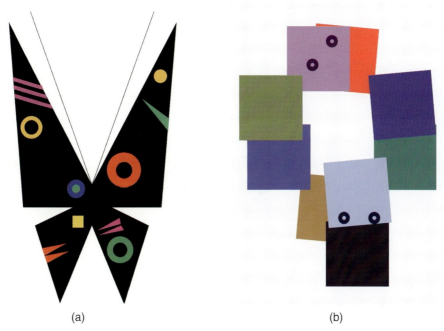

(a)            (b)

图 1-2 平面

何形态和抽象形态等,并赋予其视觉化、力学化的观念。平面构成、色彩构成和立体构成统称为三大构成,是构成的主要组成部分。构成的示例如图 1-3 所示。

平面构成是艺术设计的基础,就如同素描是绘画的基础一样,都是解决结构和造型的问题。通过对思维的开发,形成我们的造型素养,使我们能有更好的想象力和创造力来拓展设计思路。

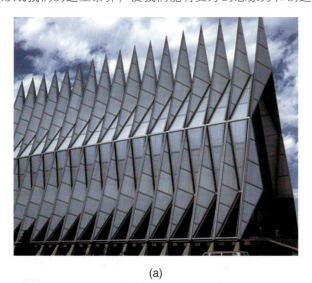

(a)            (b)

图 1-3 构成

## 2. 平面构成的特点　　　　　　　　　　　　　　　　　　　　　　TWO

平面构成是设计的基础,由于平面构成主要是在平面上运用形式美法则和审美原理的造型活动,故其主要特征是在平面上运用视觉作用形成的一种视觉语言,通过形式美感来表达设计理念。平面构成构筑于现代科技美学基础之上,它综合了现代物理学、光学、心理学、美学等诸多领域的成就,带来新鲜的观念要素,并且它已成功应用于艺术设计的诸多领域,成为现代艺术设计必经的途径。平面构成的完成形式,一般多用黑白两色表现,目

的是便于学习、研究和掌握，如图 1-4 所示。

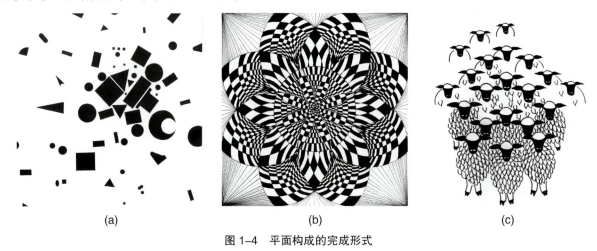

图 1-4　平面构成的完成形式

## 3. 平面构成的形态　　　　　　　　　　　　　　　　　　　　　THREE

　　1）自然形态

　　对丰富多彩、变化万千的自然形象深入观察并挖掘美感，是人的创造力表现的重要因素。任何一种视觉能感知的内容都能表达一定的意思，并构成情感的刺激。这就要求我们仔细地观察和用心地感受，从不同的角度去分析自然形态本身的特性，包括其形态结构、生长动势及动态等，以期获取美的形态用于造型。可通过写生及摄影的手段进行再创造，将自然形态作概括提炼，简化变形为具有抽象意义的图形形象，如图 1-5 所示。

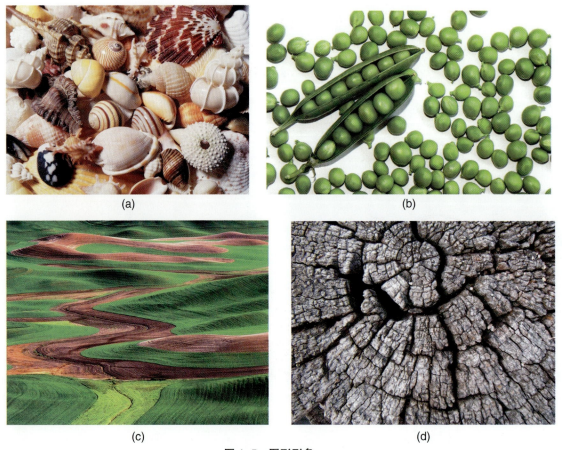

图 1-5　图形形象

(1) 形的简化。

形的简化处理源于视觉的"整平化"原则，指人对形态的认知过程中将自认为次要的部分省略掉。简化的形象易于识别，它是将自然形象的内部结构特征及外部的形状等因素予以强化，在强调其统一的同时减弱相异的一面，从而形成一个完整的形，即将复杂的形象变得单纯、不规则，将规则、不整齐的形象变得整齐有序。形的归纳应注意删繁就简，除去雷同的部分，做到形状一致、大小一致，构成一种条理化、形式化、图形化的简洁的形。在造型上，应用最单纯的点、线、面等语言进行表达，如图 1-6 所示。

图 1-6 形的简化表达

(2) 夸张与变形的形。

形在简化的过程中对事物的形体特征、动势特征和情态特征进行了明显夸张，也是视觉尖锐化的体现。通过对物象的大小、曲直、疏密、粗细、动静关系之间的对比，有意识夸大物象的形态与神态，而对局部和多余细节进行减弱或整平化，使得图形条理化。变形是指通过大幅度的夸张和变态换形，使物象改变其常态。平面构成的变形主要表现在形体自身的变化和空间、方向动势关系的变化，这种变形多为机械变形，其规律完全可以通过坐标的变换而取得，方法是通过改变其几何网格的形态规格，即将原形拉长或压扁。利用"鱼眼透镜"和"广角镜"拍摄的照片同样也能获得变形的形象，如图 1-7 所示。

图 1-7 变形

2）抽象形

抽象形是对形的最本质的特征和精神的概括与提炼，通常以点、线、面等造型要素的运动组合变化而构成，也可通过对形的分解、重构、变形等多种方法组合得到。虽然抽象形不直接表现具象形，甚至与具象形相差很远，但还是体现了主体与客体的一种感受并上升到一种抽象化的精神和状态。

抽象形在某种条件下比具象形更容易触动人的感知，更能引起人的视觉联想。抽象形简洁的语言能让人感觉到运动与静止、浮躁与平和、坚硬与柔软带来的视觉感受。它是通过人的感觉来体会从无形到有形，其内涵更具广泛性，如图1-8所示。

(a)

(b)

图1-8 抽象形

## 4. 基本形　FOUR

1）基本形的定义

构成学家发现，要创造出一副美妙的构成图案，很重要的是要有一个单元形。一切用于平面构成中最基本的视觉形象组合单元形，通称基本形。基本形由一组相同或相似的形象组成，是构成图形的基本单元。基本形在日本被称为"单位形"，在英语国家称为"Unit"。

自然界中的形并不都是完美的，在运用时，还需要对这些元素进行选择与提炼，这就是从具象到意象再到抽象的过程。顾名思义，基本形必须简化至最基本的形，但仍能保持原有形的基本特征，要更加形式化、符号化。

2）基本形的群化

基本形的群化是指两个以上的基本形按照一定的组织原则重复出现所形成的群体关系的集合，在一些书中称为群化构成，它是基本形重复构成的一种特殊表现形式。

若是从广义的群化构成的角度出发，可以将所有的构成形式当作群化构成，但本书侧重于狭义的对基本形之间组合上内容的探讨，因为这是一切群化构成的基础。

当两种以上的基本形相遇时，基本形的群化又可以产生分离、连接(接触、联合、重合)、重叠(覆叠、透叠、差叠)和减缺等四种形式。下面以圆形作为基本形为例，来解释这四种基本形的群化形式，如图1-9所示。

（1）分离。形和形始终保持距离而不接触，呈现出各自的图形原貌。

（2）接触。形和形相互靠近，两者的边缘刚好相切。

（3）联合。形与形互相交叠融合，而无上下前后之分，结合成为一个新形。

(4) 重合。形与形完全重叠，并成为一体。

(5) 覆叠。形与形叠靠在一起，覆盖在上面的形不变，而被覆叠的形发生了变化，由此产生一上一下、一前一后、一全一缺的空间关系。

(6) 透叠。形与形局部相互交错重叠，交错重叠部分产生透明感觉，不掩盖彼此形象的轮廓，也不产生前后或者上下的空间关系。

(7) 差叠。形与形相互交叠，交叠部分保留，其余部分被减去，从而形成新的形。

(8) 减缺。形与形覆叠产生上下前后关系，若把覆盖在上的形剪掉，留下的部分就是减缺形。

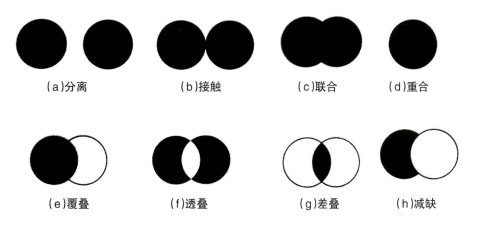

图1-9 基本形的群化

创造基本形的方法如图1-10所示。

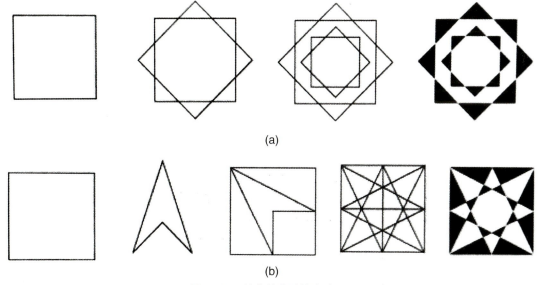

图1-10 创造基本形的方法

## 5. 基本骨格　　　　　　　　　　　　　　　　　　　FIVE

组织、排列和管理基本形在图形中的各种不同的排序和构造称之为骨格。骨格是支撑基本形的基本空间组织形式，是预想图样的结构和格式，用以决定构成中基本形的设置及关系，骨格还决定了基本形的形状、大小、方向和位置的变化。基本形在画面上如何有秩序地组织、排列和管理，是靠骨格来决定的。有时，骨格也成为形象的一部分，骨格的不同变化会使整体构图发生变化。骨格分为规律性骨格和非规律性骨格两种。

1) 规律性骨格

规律性骨格有精确严格的骨格线，是以严谨的几何方式构成的，基本形或其相似形按照规定的骨格线排列，秩序感较强，如图 1-11 所示。例如，重复、渐变、发射等形式的骨格。

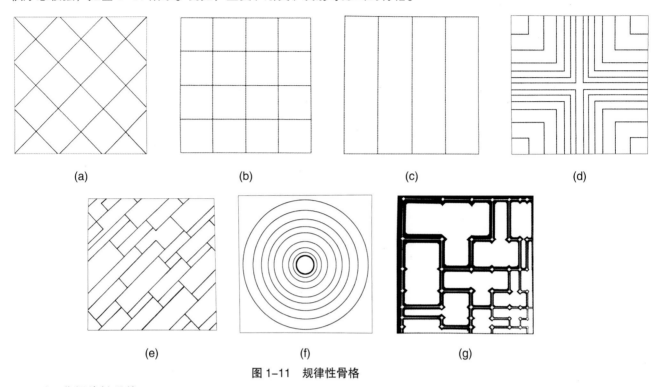

图 1-11 规律性骨格

2) 非规律性骨格

非规律性骨格没有严格的骨格线，是由规律性骨格随意衍变而成。其构成方式没有规律，由作者在一定的平面框架内随意进行划分，因此它具有极大的自由性和随意性，如变异、密集、近似构成等，如图 1-12 所示。

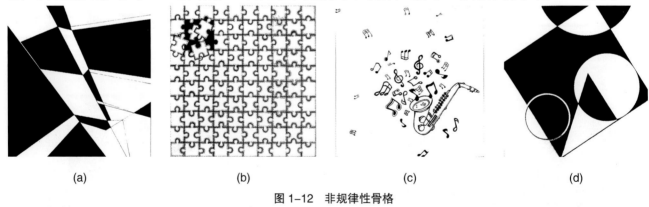

图 1-12 非规律性骨格

### 课后训练

**1. 训练内容**

基本形的创造。

**2. 训练目的**

使学生掌握自然形以及人工形的简化方法，熟练应用基本形的群组方法。

**3. 训练要求**

选取身边稍复杂些的形态（自然形态与人工形态皆可），对其进行简化，每幅作业中分成四个小幅作业，将其粘贴在规格为 25 cm × 25 cm 的卡纸上。

## 任务 2

# 平面构成的基本要素 <<<

■ 任务目标 ■

理解点、线、面的概念，掌握其形态作用及特性，能够分析其在设计中的应用。

■ 任务重点 ■

掌握点、线、面的分析方法，熟练应用于今后的作业中。

## 1. 点的概念　　　　　　　　　　　　　　　　　　　　　　　　　　　ONE

1）概念

点表示位置，它既无长度也无宽度，是最小的单位。在平面构成中，点的概念则是相对的，它在对比中存在，通过比较显现。例如，众所周知太阳是一个巨大的恒星星球，从实际体量上说我们不会将它认为是一个点，但是当我们把它放到无垠的太空中看时却又发现它具备了点的特征；又如从远处看空地上的小屋也成为一个个的点。因此，点的概念是由相互比较的相对关系决定的，如图1-13所示。

(a)

(b)

图1-13　点

2）点的形态、作用

点的形态多种多样，一般可分为规则点和不规则点两类。规则点是指圆点、方点、三角点等；不规则点则是

指随意的点，无论其形态如何变化，都能给人以点的视觉感受。相对越小的点给人的感受越强烈，反之越大的点越有向面发展的趋势，点的感觉就被弱化了，如图1-14所示。

(a)

(b)

图1-14 点的形态

点是视觉中心，也是力的中心。当画面有一个点时，人们的视线就集中在这个点上（见图1-15）。单独的点本身没有上下左右的连续性和指向性，但是它有点睛的作用，能够产生积聚视线的效果。例如，我们平时戴的徽章就能产生此效果。如果当画面空间中有两个同样大小的点，并各自有它的位置时，它的张力作用就表现在连接这两个点的视线上，即在视觉心理上产生连续的效果。当两个点的大小不同时，大的点首先引起人们的注意，但是视线会逐渐从大的点移向小的点，最后集中到小的点上，越小的点积聚力越强。如果有两个不同虚实程度的点，人们的视觉会先注意到实的点，然后再注意到虚的点，如图1-16所示。

当空间中有三个点并在三个方向平均散开时，点的视觉作用就表现为一个三角形，这是一种视觉心理反应，如图1-17所示。

图1-15 一个点的视觉效应　　　图1-16 两个点的视觉效应　　　图1-17 三个点的视觉效应

两个以上的点并列时，可以感觉到点与点之间看不见的线，当它们顺着一个方向排列时就形成了线，当无数的点散开或者聚集在一起时就形成了面，如图1-18所示。

点有一种跳跃感时，使人产生对球体的联想；点有一种生动感时，使人产生对植物种子的联想；点还能造成一种节奏感，类似音乐中的节拍、锣鼓中的鼓点等（见图1-19）。

图1-18 多点的视觉效应　　　　　　　　　　图1-19 点的节奏感

3)点的构成

点的构成主要有以下几种方式。

(1) 相同面积的点有秩序的按照一定方向进行有规律的排列，会给人的视觉留下一种线的感觉，如图 1-20(a) 和图 1-20(b)所示。

(2) 相同面积的点无秩序的构成，如图 1-20(c)所示。

(3) 不同面积、疏密的点混合排列成为一种散点式构成，如图 1-20(d)所示。

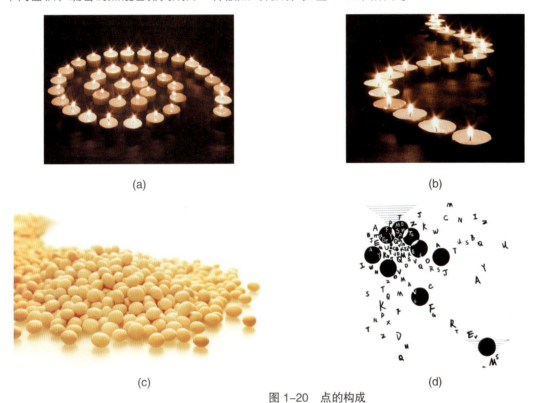

图 1-20　点的构成

由大到小的点按照一定的轨迹、方向进行变化，会产生一种优美的韵律（见图 1-21）。将点以大小不同的形式，既密集又分散的进行有目的的排列，将产生面化感，如图 1-22 所示。

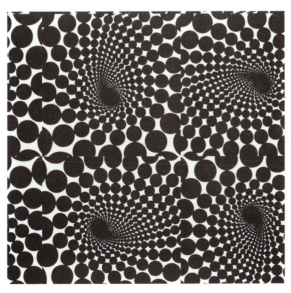

图 1-21　点的韵律

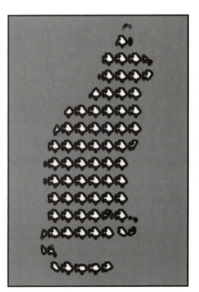

图 1-22　点的面化感

## 2. 线的概念

1）概念

线是点移动的轨迹。

几何学定义中的线不具有宽度和厚度，只具有位置和长度。而在造型学中线被理解为面与面的接触处，它既具有长度、宽度和厚度，又具有机理质感。线的长短、宽窄也是相对而言的。无限放大线的宽度即成为面，无限缩小线的长度则成为点。线在日常生活中有着丰富的状态，线可以用来塑造物体的轮廓、边界，也可以是持续的或带有方向的力的视觉符号，如图1-23所示。

(a)

(b)

图1-23 线的形态

2）线的形态、作用

直线和曲线是两种最基本的线的形态。

直线又分垂直线、水平线、斜线、井字格线、发射线、折线。曲线又分弧线、螺旋线、抛物线、波浪线、自由曲线和徒手曲线等。

直线具有男性化的特征，有力度，稳定。直线给人以平和、寂静之感，使人联想到风平浪静的水面和远方的地平线。垂直线使人联想到树、电线杆、广场的旗杆、建筑物的柱子，有一种崇高的感觉；斜线使人想到飞机的起飞、运动员的起跑，因为它重心转动，有一种速度感。粗直线有厚重、粗笨的感觉，细直线有一种尖锐、神经质的感觉，如图1-24所示。

曲线富有女性化的特征，具有丰满、柔软、优雅之感。几何曲线是用圆规或其他工具绘制的，具有对称和秩序之美，规整之美；自由曲线是徒手画的，是一种自然的延伸，自由而富有弹性。曲线如图1-25所示。

图1-24 直线

图1-25 曲线

3）线的构成

（1）线的平衡构成。

线的平衡构成研究如何使画面视觉中心保持稳定，如图1-26所示，解决这个问题一般采取将重心接近画面中心的位置，调整画面线的力度关系。

(a)

(b)

图1-26 线的平衡构成

（2）线的分割构成。

在平面设计中，我们用线段来分割画面，形成视觉中心，表达创作意图。利用线的分割还可以分出主次关系形成较强的视觉冲击力。

①自由分割：通过不同形状图形的对比组合，使视觉达到平衡效果的一种自由分割，它给人以活泼优美的感觉，如图1-27所示。

②比例分割：按照比例分割的画面通常具有节奏感和秩序感的特点。如图1-28所示，贝壳的自然纹理按照黄金分割的比例，将其表面进行划分，使其具有强烈的节奏感与秩序感。

(a)

(b)

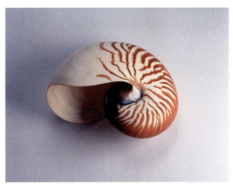

图1-27 自由分割　　　　　　　　　　图1-28 比例分割

## 3. 面的概念　　　　　　　　　　　　　　　　　　　　　　　　　　　THREE

1）概念

在平面设计中，面也是最常用的元素之一。面与点是可以相互转化的，相对面积小的可以称为点，面积稍大的可以称为面。面是由于线的连续移动而形成的。直线平行移动构成长方形，直线旋转移动构成圆形，自由直线移动构成有机形，直线和弧线结合运动构成不规则的形。不同形式的面所表现的性格也截然不同，如图1-29所示。

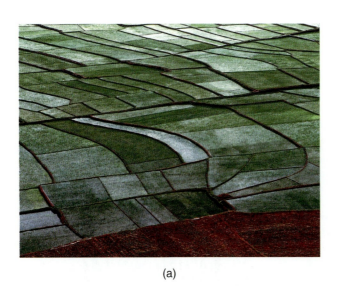

图 1-29 面表现的性格

2)面的形态、作用

面有自然形面和抽象形面之分。真实地表现现实生活中物体的外轮廓形状的面称为自然形面,圆形和正方形是最典型的抽象形面。两个面的相加和相减,可以构成无数多样的面。自由面的外形较复杂,无规则可循,如图1-30所示。

图 1-30 自由面

面的形态是多样的,不同形态的面在视觉上有不同的作用和特征。规则面(见图1-31)简洁、明了、安定、有秩序;自由面(见图1-32)柔软、轻松、生动。

图 1-31 规则面　　　　　　　　　　图 1-32 自由面

3）面的构成

（1）利用面与面的遮叠造型。

通过日常的视觉经验，有了遮挡便有了空间的纵深感，但遮叠过多则无法追求深远的空间，如图1-33（a）所示。

（2）利用面与面的相接形成的体感造型。

平面构成常常需要在二维空间中表现三维空间，正确运用透视法则构成画面，更有利于营造视觉的空间感，如图1-33（b）所示。

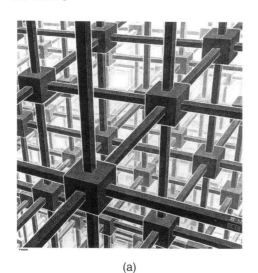
(a)

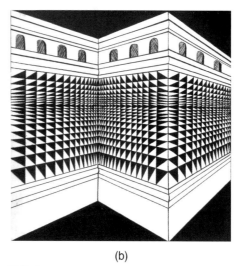
(b)

图1-33 面的构成

（3）利用明暗与虚实做造型表现。

明暗、光影、虚实都是绘画表现的基本手法。以明暗的互托表现远近的方法，是以近物主体为中心，当近处明时远处则暗，近者暗时远处则明。

## 课后训练

### 1. 训练内容

对生活中的点、线、面进行收集。

### 2. 训练目的

通过训练使学生关注生活中的构成元素，深入了解点、线、面的特性，进一步强化对构成的理解。

### 3. 训练要求

通过各种方式收集若干个点、线、面，并从收集得到的元素中分别挑选8个形做成各异的构成练习，要求每个小画面的视觉感受不同，如静态或动态、聚集或分散等。

## 任务 3

# 平面构成的形式美法则

**任务目标**

了解形式美法则的含义，理解形式美法则的价值，在设计实践中能够熟练应用形式美法则。

**任务重点**

熟练掌握形式美法则的一般规律，能够将其应用于设计中。

## 1. 变化与统一　　　　　　　　　　　　　　　　　　　　　　　ONE

变化与统一是形式法则中最基本的原理。变化是自然法则中事物发生、发展、分化、变异等运动所产生的结果，是变化规律的体现；统一则是与变化相对应的同化性质的运动结果，是同一律的体现。变化与统一是相互对立的矛盾的统一体，变化与统一是在协调中有变化，在变化中寻求和谐。统一给予造型活动以条理性、秩序性，但统一无多样的变化形式，会显得单调、呆板、枯燥，很难引人注目；变化，在画面中存在的形式是对比，形式多样的对比变化，如果缺乏统一感则显得杂乱、松散、无序。变化是统一中的变化，是局部的变化，统一是变化中的统一，是整体的统一。在变化中求统一，在统一中求变化是"多样统一"的形式法则。

在造型设计中，将相同或有相同性质的要素结合在一起，表现为简单的统一，有序的调和，但易单调、死板；将性质非常相似的要素组合，既有对比又有适度变化，在类似的共性中，有着微妙的调和；再就是将性质完全不同的、异质的要素，既无统一又无秩序的组合，这种组合易产生强烈的对比，如图 1-34 所示。

(a)　　　　　　　　　　(b)

图 1-34　变化与统一

(c)                                                                (d)

续图 1-34

## 2. 对称与平衡

1）对称

对称意为在同一位置测量的两个形实为相同之形。对称是等量、等形的图形的组合，也称绝对对称。

对称的种类有以下几种。

(1) 轴对称。图形以对称轴为中心，按上下、左右或倾斜对应的镜照式排列，如图 1-35 所示。

(2) 移动对称。图形在保持平衡的状态下，方向不变，按一定的规则平行移动所得到的形状，又称为移动对称，如图 1-36 所示。

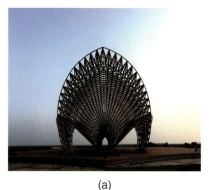

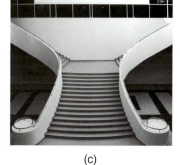

(a)                                       (b)                                      (c)

图 1-35 轴对称

图 1-36 移动对称

(3) 回转对称。使在原点上的图形按一定的角度旋转，形成从中心向四周放射回转的平衡运动状，称为回转对称，如图 1-37 所示。

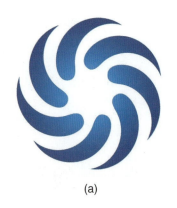  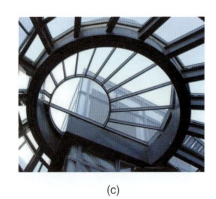

(a)          (b)          (c)

图 1-37　回转对称

(4) 扩大对称。图形按一定的比例放大排列，称为扩大对称，如图 1-38 所示。

(a)              (b)

图 1-38　扩大对称

从视觉的角度来说，对称和平衡是一种力的均衡，是力和重心的矛盾统一，具有相对性。对称是平衡的完美表现，我们的身体就是最完美的对称构成。自然界中，从动物到植物，从微观生物到宏观天体，对称无处不在。即使是人工造型，以对称为主的东西也数不胜数，从衣、食、住、行中不难看出，无论是内部构造还是外观设计，都充满对称图形。对称形式具有强烈的数理性，这种形式带来的视觉感受是安定和端庄，与其他形式法则相比更显规范和严谨，能表现出井然有序、安静平和甚至庄严肃穆的画面；但如果处理不当，也会给人以拘谨、呆板、缺少变化的印象。

2）平衡

平衡支点两边的图形相异而量相等，在力量上保持一致，使不对称的形体能赋予人们视觉上的平衡，以达到对称的效果，它是一种动态的平衡。这种对称形式是视觉与心理感应方面的等量感，满足人们生理需求。平衡比对称更富于变化，平衡的取得来源于各个不同形态在画面中合理的位置安排，通过大小、色彩、空间位置等方面的调整来实现，并取得在平稳中有变化的视觉效果。平衡的美感来源于画面中多个重心相互作用的整体效应，它不像对称只能把重心摆在中心线上。在平面构成中，平衡没有固定的形式，它是以构成的完整形象而获得平衡的美感，具有一定的自由性(随机性和个性化)。这种自由性给画面整体布局带来更多、更丰富的视觉感受，如图 1-39 所示。

(a)        (b)        (c)

图 1-39　平衡

## 3. 节奏与韵律

节奏和韵律是一组关于形态在视觉的运动感方面的关系要素，与视觉美学有着密切的联系。节奏和韵律原是音乐术语，通过乐音有规律地运动，产生旋律。它利用时间的间隔来使乐音的强弱或高低呈现规则化的反复，从而产生韵律。在造型活动中，借用了视听艺术与视觉艺术的这种共同因素，来表现造型艺术中时空关系及动态的美感。

节奏也译作律动。同一造型要素整齐而有条理地反复出现和重复排列产生运动感，有一定的连续性，可以按照一定的比例，有规律地递增或递减，并进行间断性变化，形成富有律动感的形象。节奏可以通过造型要素的重复、渐次、间隔或高低起伏等表现方法来得到。

韵律从广义上来说是一种和谐美的规律，它是由节奏的反复连续和推进而形成的。好的乐曲或诗歌，如果格律工整，音韵一致，就会使人感到铿锵有力，优雅动听。造型中的节奏和韵律能给人强烈的视觉印象。韵律的表现是动态的造型，其形式是多样化的，有静态的、动态的、优美的、高雅的、单纯的、复杂的等。韵律在形态构成中表现为同一要素的呼应关系，如果将节奏的形态理解为折线或折面形态，韵律的基本形态则为曲线或曲面形态。节奏和韵律，只有恰当地融和起来才能产生形式美，如图 1-40 所示。

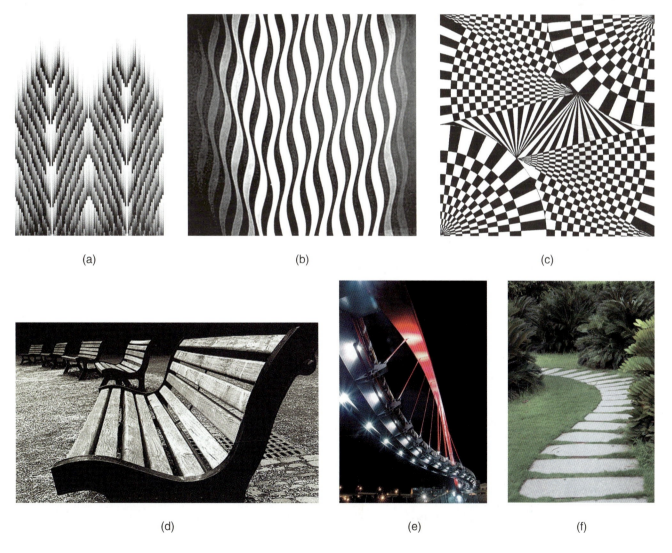

图 1-40　节奏和韵律

## 4. 比例与分割

1）比例

比例是决定事物整体美的重要元素，也是构成各单位之间匀称、和谐的主要因素，完美的构成设计都有着适度的比例尺度。在构成艺术中常用的比例有以下几种。

（1）黄金比。当一线段被分割为大小两段时，小段与大段之比等于大段与全长的比，它的特定比值是 0.618∶1。

（2）等差数列比。等差数列比指数列中相邻的两个数之间有一定的公差数。例如，差数为 1，1、2、3、4、5；差数为 2，1、3、5、7、9 等。

（3）等比数列比。等比数列比指数列中两个相邻的数之间有一定的公比数。例如，比数为 2，1、2、4、8、16；比数为 3，1、3、9、27、81 等。

（4）斐波那契数列比。斐波那契数列比指数列中前两项数据的和等于该项数据，而组成的数列其相邻数的比值接近于 1∶0.617，是相近于黄金比例的一种比例形式。斐波那契数列如 1、2、3、5、8、13、21……

2）分割

在平面构成的创作中，能够表现的空间是有限的（相对纸张的大小而言），平常我们都是在有限的形与面积之中进行经营，在经营时将一个整体按需要割成若干部分重新组合成新的整体，这就是分割。

分割可分为比例分割与自由分割两种。

比例分割指整体与局部之间的分割关系是按一定比例进行的，分割的目的是得到比例的秩序美感。黄金分割是按黄金比例的量分割。等份分割是把整体分成几个等形、等量的部分。等差分割是把整体按等差级数给的量进行分割，如图 1-41 所示。

(a)

(b)

(c)

图 1-41　等差分割

自由分割是指不按比例进行的分割，是不设规则、只将画面自由分割的方法。如果用数学规则分割画面，所产生的是整齐明快的构成美感。反之，完全任意自由的分割，则会避免产生生硬、单调的感觉（见图 1-42）。

(a)

(b)

图 1-42　自由分割

### 课后训练

**1. 训练内容**

在对称与平衡、节奏与韵律、比例与分割中任意选择一项进行对比应用设计。

**2. 训练目的**

在练习中体会各种形式的美感,并明确每一种法则的特点。

**3. 训练要求**

在训练内容中任选一组,以点、线、面的中的任意一种形式进行设计,也可组合在一起,作业规格 20 cm × 20 cm。

## 任务 4　平面构成的基本形式

▌任务目标▎

了解平面构成的基本形式和表现方法。

▌任务重点▎

熟练掌握平面构成的基本形式,并能恰当地运用于平面设计案例中。

### 1. 重复与近似　　ONE

1) 重复构成的概念

相同或相近的形连续地、有规律地反复出现称为重复。重复中的基本形是指用来构成重复的基本单元,以一个基本单元为主体在基本格式内重复排列,排列时可进行方向、位置变化,具有很强的形式美感,如图 1-43 所示。

(a)　　　　　　　　　　　　　　(b)

图 1-43　重复

(c)                  (d)

续图 1-43

2）重复构成的形式

重复构成中组成骨格的水平线和垂直线都必须是相等的比例，骨格线可以有方向和宽窄等变化，但亦必须是等比例的重复。基本形可以在骨格内重复排列，也可有方向、位置的变化，填色时还可以正负互换，但基本形超出骨格的部分必须切除，从而保持形状、色彩、方向、肌理等元素的相同。

（1）重复基本形构成。

在设计中连续不断使用的同一元素，称为重复基本形，重复基本形可以使设计产生绝对和谐的视觉效果。大的基本形重复，可产生整体构成后的力度。而细小密集的基本形重复，可产生肌理的效果。重复构成可以分为单体基本形的重复（见图 1-44）和单元基本形的重复（见图 1-45）。

(a)           (b)                      (a)             (b)

图 1-44　单体基本形的重复　　　　　　　图 1-45　单元基本形的重复

同一基本形的重复可使设计产生一种绝对和谐的感觉，但如果完全重复也会产生单调感。为了打破这种感觉，我们可在基本单位之内适当加以变化，将这些基本形变成若干近似的形象，成为近似基本形。近似基本形重复构成的画面能产生一种在统一之中又有变化的丰富的视觉效果。

（2）骨格重复构成。

构成中的骨格就是构成图形的骨架、框架，其目的是使图形有秩序地排列。在有规律的骨格中，重复骨格是最基本的骨格形式。规律性骨格有两个重要元素：水平线和垂直线(还可以根据画面需求加以变化)。若将骨格线在宽窄、方向上进行变化，就可以得到各种不同的骨格排列形式，如图 1-46 所示。

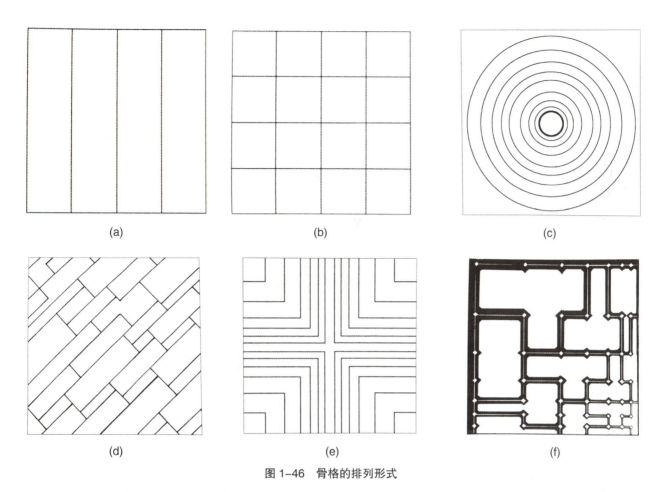

图 1-46 骨格的排列形式

骨格可分为规律性骨格和非规律性骨格两种。规律性骨格是按数学方式进行有秩序的排列的构成形式，如重复、渐变、近似、发射等；非规律性骨格则是比较自由的构成形式，如密集、对比、变异等。

2）近似构成

(1) 近似构成的概念。

近似，彼此相像而不相同，是指有相似之处的两个以上的基本形，在形状、色彩、肌理等方面只是发生局部的轻微的变化（特别是形的变化）从而产生类似、相像的感受。近似的程度可大可小，从肉眼上观察，相似程度大就接近重复构成，相似程度小就是近似构成。近似构成在统一中又不失变化，寓变化于统一之中，具有较强的整体感和生动感。近似构成是重复构成的轻度变异，是大同中求小异，是基本形产生局部的变化，但又不失整体相似的特点，如图 1-47 所示。

(a)

(b)

图 1-47 近似构成

(c)  (d)

续图 1-47

近似构成中的基本形保持了以往形态的基本特征，只是做了局部的变化，因为它们是从一个母体变化而来的，与原基本形存在着一种亲缘关系，所以很容易获得画面上的秩序感和统一感。由于近似构成的基本形不像重复构成那样只有一个基本形，而是由多个相似的基本形组成，虽然比重复构成富于变化，但又要注意避免出现零乱感，如图 1-48 所示。

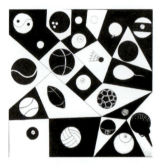

(a)　　　　　　　　　(b)　　　　　　　　　(c)　　　　　　　　　(d)

图 1-48　近似构成的基本形

(2) 近似构成与重复构成的区别。

从广义上来说，近似构成是重复构成的一种，近似构成的前提是重复构成，近似构成是在重复构成的基础上发生形态上的局部变化，在位置上却重复出现近似的基本形；而重复构成则指基本形完全相同，但可在大小、方向、色彩上进行局部的变化。

## 2. 特异

1）特异构成的概念

特异构成存在于秩序中，是规律发生的突破，是具有性质相异的元素在有规律的形态中所产生的视觉反差。特异的程度应视构成要素而定，它必须是在保证整体规律的前提下突出局部的违反秩序的变化。特异的安排是有意识的，其目的在于突出焦点，成为视觉中心，如图 1-49 所示。

在构成设计中很好地运用特异构成可以消除画面的单调性。在特异构成形式中应保持特异基本形与整体基本

形既有明显的差异又不失联系，而且要醒目。因此，特异基本形应集中在一定的空间内且保持数量相对稀少，这样更有利于突出画面的视觉中心。特异具有比较性，过分明显的特异会破坏画面的统一，显得格格不入，但不明显的特异部分又不会被察觉从而失去特异的意义。

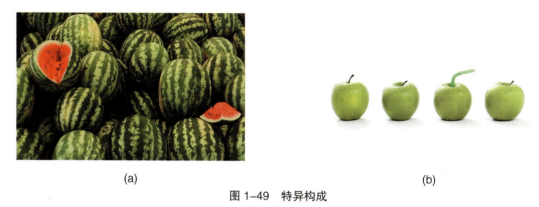

(a)　　　　　　　　　　　　　　　　　　(b)

图 1-49　特异构成

2）特异构成的形式

（1）形象特异。形象特异是将图形中的某个或某些基本形改变，产生的变异，如图 1-50（a）和图 1-50（b）所示。

（2）色彩特异。色彩特异是在基本形作色彩上的改变，以吸引人们的注意力，形成视觉上构成的突破点如图 1-50（c）所示。

（3）方向特异。方向特异是由大多数基本形有次序的排列，方向一致，而少量出现方向变化，形成的特异效果，如图 1-50（d）所示。

（4）大小特异。大小特异是指众多形状和大小的重复基本形。特异部分基本形或大或小出现，可产生大小特异，但所占的比例应适当，如图 1-50（e）和图 1-50（f）所示。

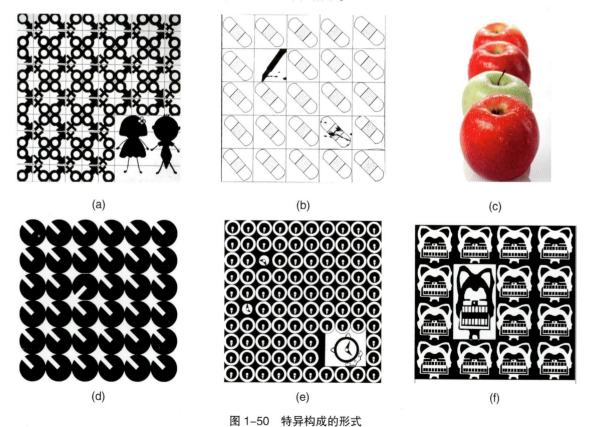

图 1-50　特异构成的形式

## 3. 渐变与发射

1）渐变构成的概念

渐变构成是指基本形或骨格逐渐地、有规律并循序地进行序列变动的组合形式。渐变能产生节奏感和韵律感。在自然现象中，街道两边的树木，水面上泛起的涟漪，贝壳上的纹理等，这些都是有秩序的渐变现象（见图1-51）。

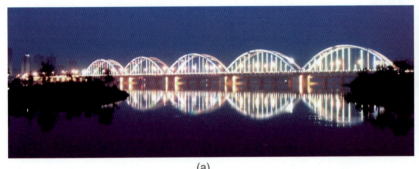
(a)

(b)

图1-51 渐变现象

在渐变构成中，基本形或骨格的渐变，其节奏和韵律感的好坏是至关重要的。如果渐变序列变化太快，会产生跳跃感失去连贯性，循序感就会消失；如果渐变序列变化过慢，则会产生重复感，缺少空间效果。

2）渐变构成的形式

（1）基本形的渐变。

基本形的渐变是将基本形改变形状，有以下几种变化形式。

①形状渐变。形状渐变是由一个形象逐渐向另一个形象的变化，其大小、位置、方向等形成循序的过渡渐变，找出两个形象特征的折中点，在逐步消除个性的变化中达到形状相互过渡转化的效果，如图1-52（a）所示。

②大小渐变。基本形由小到大或由大到小进行序列过渡渐变，产生空间感，如图1-52（b）和图1-52（c）所示。

③位置渐变。将基本形在画面中作角度的移动改变，从而使图形产生运动的视觉效果，体现形象的律动美感，如图1-52（d）所示。

④色彩渐变。基本形在平面上有颜色的渐变，使图像产生鲜明的层次和强烈的空间效果，如图1-52（e）所示。

(a)

(b)

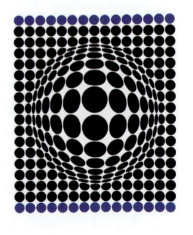
(c)

图1-52 基本形的渐变

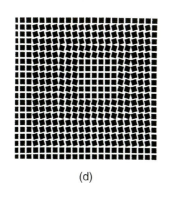
(d)

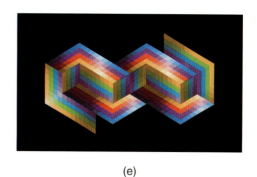
(e)

续图 1-52

(2) 骨格的渐变。

骨格的渐变是将重复骨格线的位置按照等差或等比逐渐地、有规律地循序展开变化，从而形成不同的渐变骨格。骨格的渐变分为单向渐变骨格、双向渐变骨格、阶梯渐变骨格等。

3) 发射构成的概念

发射是特殊的重复和渐变，是基本形和骨格线围绕一个或几个中心向内或向外均匀地放射开来。发射具有强烈的视幻效果，发射图案易形成视觉焦点，能产生炫目的光感和动感，给人以很强的速度感及视觉冲击力，如图 1-53 所示。

(a)

(b)

(c)

图 1-53 发射构成

发射构成是通常基本形或骨格线围绕一个或几个中心向内集中或向外发散。这种构成具有强烈的视觉效果，可形成强烈的动感和空间感，令人目眩，并起到对形象的高度的强调，吸引人们的视线。

4) 发射构成的形式

(1) 一点式发射形式。

以一点为中心，呈直线状向四周扩大变化，此种形式整体感强，如图 1-54 所示。

(a)

(b)

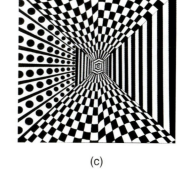
(c)

图 1-54 一点式发射形式

(2)多点式发射形式。

以多点为中心,呈直线状向四周扩散并相互衔接,体现多元式放射效果,如图1-55所示。

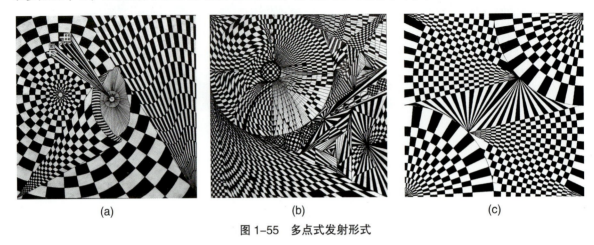

(a)　　　　　　　　　　　(b)　　　　　　　　　　　(c)

图1-55　多点式发射形式

## 4. 密集构成

1)密集构成的概念

密集构成是在造型空间中对基本形的一种常用的组织编排方法,以基本形的多少进行疏密关系的自由安排,最疏散或最密集的地方比较引人注目,往往成为视觉中心。同时,疏与密、虚与实、松与紧的对比所产生的节奏感,使画面呈现出视觉的张力,如图1-56所示。

(a)　　　　　　　　　　　(b)　　　　　　　　　　　(c)

图1-56　密集构成

2)密集构成的形式

(1)点的密集构成。

平面空间中有一个或几个中心点,所有的基本形都向这个中心集中或分散,越接近中心点,基本形则越多、越密,反之则基本形越少、越疏。中心点可以是实点,也可以是靠基本形的密集而形成的概念化的虚点;可以是点的自身形象,也可以是由众多形体向一定位置相互集结形成的空白空间,或过分密集形成的不固定形的"点"性质的组合形。点的密集构成如图1-57所示。

(2)线的密集构成。

在平面空间中有虚拟概念性的线,所有的基本形都向此线集中或分散,密集的线可以是直线也可以是曲线,可以是单根或数根。它既可以体现线自身的特点,也可以是由众多形体向一定位置的相互集结而形成的空白空间,或过分密集形成的不固定形的"线"性质的组合形。线的存在空间也就是视线的重点所在,如图1-58所示。

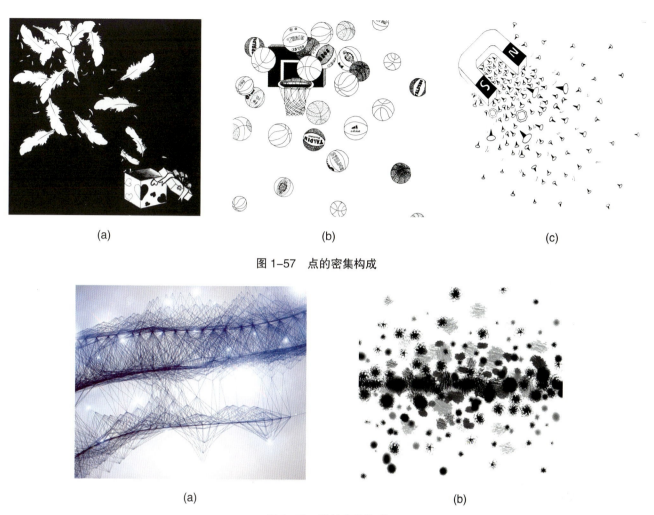

图 1-57 点的密集构成

图 1-58 线的密集构成

（3）面的密集构成。

在平面空间中有虚拟概念性的面，面的面积与形状是由密集的基本形形成的，面的密集是最能体现形体特性的一种构成形式。趋向面的密集有明确的造型性，即必须具备一定的面积和规则的边缘，这是最能体现形态特征的方式；另外，用众多接近点或线的造型单位来构造形体的肌理，以此营造丰富多彩的视觉效果。面的密集构成如图 1-59 所示。

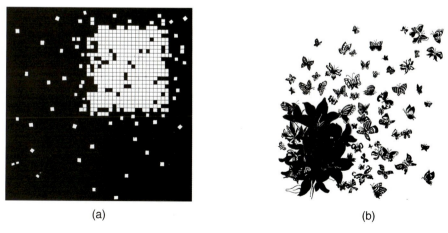

图 1-59 面的密集构成

## 5. 肌理

1）肌理构成的概念

肌理是指物体或形象表面的质感或纹理特征。

所有形象的表面都有肌理，如干湿粗糙、细滑软硬、有花纹与无花纹、有光泽与无光泽等。自然界中也充满着各种肌理，如树叶的叶脉、木材的纹理、防水的蜡纹、雨花石等，都被称为肌理形态。不同肌理的用处也不一样，同样的木或石，肌理也会各不相同。

古人使用的原始的陶器和瓷器表面的花纹就是采用压印法来对器物进行装饰。比如，钧窑的窑变、国画中的飞白，都是肌理运用在艺术品中的完美体现。

2）肌理构成的类型

肌理可以分为视觉肌理和触觉肌理两大类。

（1）视觉肌理。

视觉肌理指用眼睛能看到而用手不能感觉到的肌理。

（2）触觉肌理。

触觉肌理指用手或肌肤触摸而感觉到的肌理。

岩石、砂纸等粗糙的表面会给人刺痛、坚硬的触感；光滑的表面，例如丝绸，会有细腻、滑润的手感；木头、麻布的表面又能给人适中、不刺激的触感。这些不同的感受都是我们通过触摸这些不同质地、不同肌理表面后产生的。而细腻滑润的手感会带给人一种精致、华丽的心理感受；刺痛坚硬的手感则产生尖利、冷漠的感受；适中、不刺激的手感又会给人一种平和、恬静的心理感受。

3）肌理构成的表现方法

（1）吹流法。将水分饱和的不同颜色，涂在较光滑的纸面上，使其自然流淌或用嘴吹开，使之构成不同的偶然线条，其形象自然生动。它可表现一些较为抽象形或似是而非的形体，如图1-60（a）和图1-60（b）所示。

（2）墨纹法。将墨或颜料滴在水面，稍进行搅动，在颜色还没有完全混合在一起时，用吸水性较强的纸张铺在上面，将浮色粘在纸上晾干即可。这是一种多变的偶然形，可作成仿大理石的效果，如图1-60（c）和图1-60（d）所示。

（3）笔触法。使用各种材质的笔（如毛笔、尼龙笔、碳棒、铅笔等）在光滑或粗糙的纸面或布面上，采用刷、喷、甩、弹、擦、刮等手段，来强化笔触的意义，以表现流畅、顿挫等多种笔触本身的语言价值，如图1-60（e）和图1-60（f）所示。

（4）滴彩法。将毛笔蘸颜料，置于纸张上方，敲击毛笔，使颜料洒落于纸张上，如图1-60（g）和图1-60（h）所示。

（5）拓印法。利用某些自然形象，如干树枝、树皮、草编织物、米粒、小粒沙石、干草、木板花纹等，在上面涂染颜料后，在纸张上压印，形成画面，如图1-60（i）和图1-60（j）所示。

（6）揉纸法。将纸张揉皱后，使其纤维被破坏，再着色，形成特殊肌理，如图1-60（k）和图1-60（l）所示。

（7）熏烧法。将特殊的纸张放在火上熏烤，形成特殊纹理，如图1-60（m）所示。

（8）撒盐法。将水彩涂在裱好的纸上，趁水还没有干的时候撒上盐，等水分蒸发后会留下漂亮的盐花，如图1-60（n）所示。

（9）排水法。将蜡融化先画好图案，再涂上水彩，能够得到很好的效果，如图1-60（o）所示。

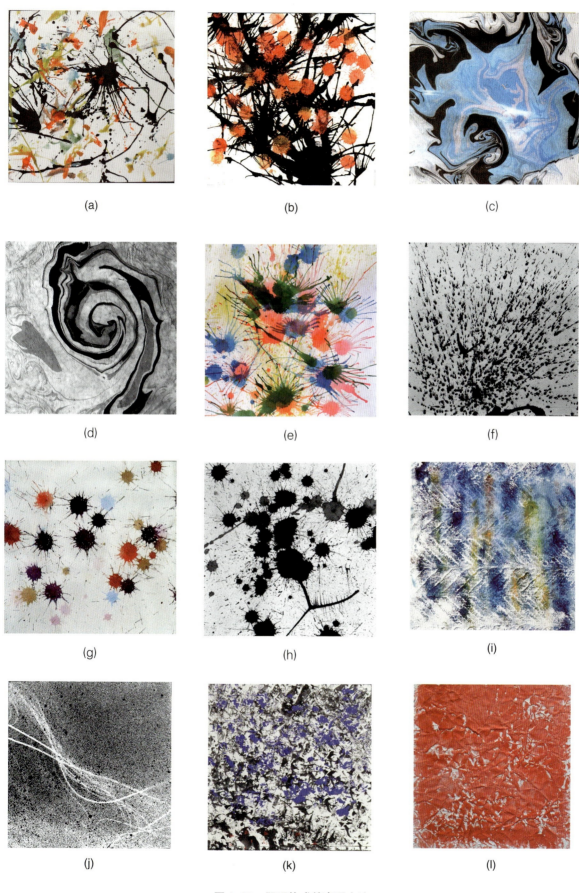

图 1-60　肌理构成的表现方法

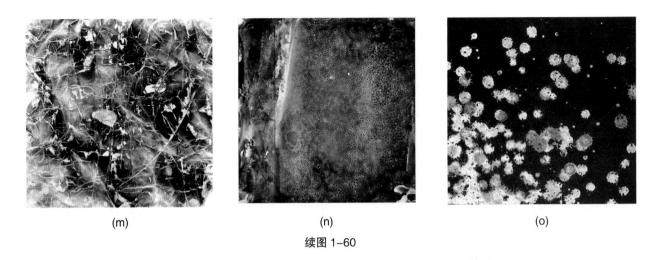

(m)            (n)            (o)

续图 1-60

肌理的制作方法多种多样，没有定法，在于大家用心去发现。以上只是一小部分，还有更多的办法能够制作出多种多样的肌理效果来丰富我们的视觉。

### 课后训练

1. 训练内容

根据所学知识完成重复、近似、渐变、特异、发射、密集作业各一张；收集不同的材质（如树叶、布、蜡笔等），运用所学的知识，创造新的肌理效果。

2. 训练目的

在练习中体会平面构成的各种形式的美感，并明确每一种形式的要点。

3. 训练要求

画面新颖，有创造性，完成态度认真，作品尺寸：20 cm×20 cm。

# 项目 2
# 色彩构成

GOU CHENG

Y<sup>U</sup> SHE JI

# 任务1 色彩构成的基础知识

■ 任务目标

了解色彩的形成原理,掌握色彩的基本概念,理解主要的色彩体系,理解色立体的原理。

■ 任务重点

掌握色彩混合的方法和色彩体系,以及色立体的构成原理。

## 1. 色彩的原理

自然界中的万事万物,都充满各种各样的色彩,大自然本身就是一个美妙的色彩世界。每当我们睁开双眼,展现在眼前的就是不同的色彩表现,它们冲击着我们的视线,传达给我们美的视觉享受。大自然的美丽离不开色彩,人类的生活更与色彩密不可分。

色彩现象是通过视觉来感知的,产生视觉活动的首要条件是光线,物体只有在光线的照射下才会呈现出形体感与色彩。所以说,没有光线,就没有色彩,图2-1所示为三棱镜将白光分解成为七色光。

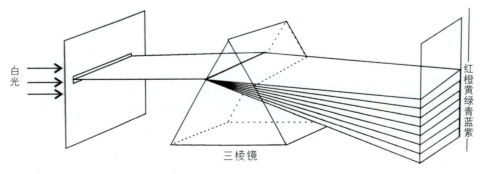

图2-1 七色光的形成

1)光源色、物体色、固有色

由各种光源发出的光,其所含光波的波长长短、强弱、比例性质不同,形成不同的色光,称为光源色。我们常见的标准光源包括:太阳光、蜡烛、灯泡、霓虹灯、白炽灯等。图2-2所示为人工光源照射下的建筑物,图2-3所示为太阳光下的自然风景。

图 2-2　人工光源照射下的建筑物　　　　图 2-3　自然风景

　　物体色是指眼睛看到的物体所呈现出来的颜色，如图 2-4 所示。物体在不同光源下所呈现出的色彩也不同，光的作用与物体的特性是构成物体色的两个不可或缺的条件，它们之间是既相互抑制又相互依存的关系。

　　固有色是指物体本身所呈现的固有的色彩，也是指物体在常态光源下呈现出来的色彩，如图 2-5 所示。

图 2-4　物体色　　　　　　　　　图 2-5　固有色

2）三原色

　　所谓三原色，是指这三种颜色中的任何一种颜色，都不能通过另外两种原色混合调配而成，而其他颜色可由这三种颜色按一定的比例混合调配而成，将这三种独立的颜色称为三原色。

　　三原色按材料分类可分为以下两种：一种是色光的三原色，另一种是颜料的三原色。色光的三原色为红、绿、蓝，三色混合后的颜色为白色，图 2-6 所示为色光的三原色混合。颜料的三原色为红、黄、蓝，三色混合后的颜色为黑色，图 2-7 所示为颜料的三原色混合。

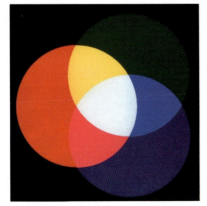
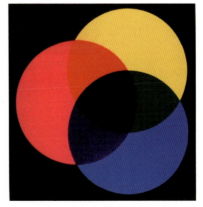

图 2-6　色光的三原色混合　　　　　图 2-7　颜料的三原色混合

## 2. 色彩的种类

色彩给人类的视觉感受非常丰富，按色彩的系别分类，可分为无彩色系和有彩色系两大类；按色彩的种类分类，又可分为原色、间色和复色三类。下面对色彩的分类分别进行介绍。

1）无彩色系

无彩色系是指由黑色、白色及黑白两色相融而成的各种深浅不同的灰色系列，如图2-8所示。从物理学的角度看，它们不包括在可见光谱之中，故不能称之为色彩。但是从视觉生理学和心理学上来说，它们具有完整的色彩性，应该包括在色彩体系之中。

2）有彩色系

有彩色系是指包括在可见光谱中的全部色彩，它以红、橙、黄、绿、蓝、紫等为基本色，如图2-9所示。基本色之间不同量的混合、基本色与无彩色之间不同量的混合所产生的千千万万种色彩都属于有彩色系。有彩色系是由光的波长和振幅决定的，波长决定色相，振幅决定色调。

有彩色系中的任何一种颜色都具有三大属性，即色相、明度和纯度。也就是说，一种颜色只要具有以上三种属性都属于有彩色系。

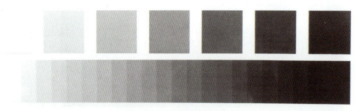

图2-8 无彩色系

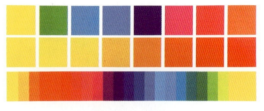

图2-9 有彩色系

3）原色

原色就是我们常说的红、黄、蓝三色，图2-10所示为三原色。它们是色彩体系里最基本的色彩，是用其他颜色无法调配出来的色彩。

4）间色

间色又称为二次色，是将三原色中的某两种原色相互混合而形成的颜色。例如，把三原色中的"红＋黄"等量调配就可以得出橙色，把"红＋蓝"等量调配得出紫色，而"黄＋蓝"等量调配则可以得出绿色，如图2-11所示。

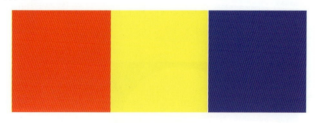

图2-10 三原色

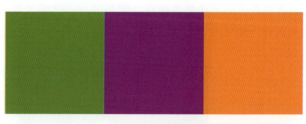

图2-11 间色

5）复色

复色是由三种颜色或是由三种以上的颜色按不同比例调配而成的颜色，也称三次色，如图2-12所示。

原色、间色和复色这三类颜色相比较有一个比较明显的特点，那就是在纯度（饱和度）上呈现递减关系。

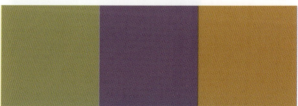

图2-12 复色

也就是说，原色的纯度最高，间色次之，复色最低。所以，复色的颜色纯度最低，它是明显带有某种颜色倾向的灰色，如蓝灰色、紫灰色、绿灰色等。

## 3. 关于色彩的研究

1）牛顿色相环

1666 年，英国科学家牛顿发现，将太阳光经过三棱镜折射后投射到白色屏幕上时，会显出一条彩虹般的色带，从红色开始，依次为橙、黄、绿、青、蓝、紫七色。牛顿将此七色头尾相接，形成一个圆环，并命名为色环，之后人们称其为牛顿色相环，如图 2-13 所示。

2）色立体

色立体是借助三维空间来表现色相、纯度和明度的概念。我们把以上在白光下混合所得的明度、色相和纯度由下而上有规律地组织起来，在每一横断面上的色标都相同，上横断面上色彩的明度比下横断面上色彩的明度高。以黑、白、灰作为中心轴，同一圆柱上色彩的纯度都相同，外圆柱上的纯度比内圆柱上的纯度高。中心轴向外，每一纵断面上色标的色相都相同，不同纵断面上色相不同的红、橙、黄、绿、青、蓝、紫等色相按中心轴依顺时针顺序排列，这样就把数以千计的色标严整地组织起来，构成了一套完整的色彩体系——色立体。目前影响较大的色立体有蒙赛尔色立体与奥斯特瓦尔德色立体。

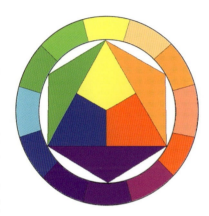

图 2-13　牛顿色相环

色立体可以说是一本"配色字典"，它为我们提供了几乎包括全部色彩的体系，可以帮助我们丰富色彩词汇，开拓新的色彩思路。各种色彩在色立体中按一定秩序排列，可以表示色彩的分类、对比、调和等规律。建立标准化的色立体色谱，将给使用者在色彩的使用和管理方面带来很大的方便。

（1）蒙赛尔色立体。

作为一位色彩学家、教育家，蒙赛尔于 1905 年创立了色立体系统。蒙赛尔色立体的色相环以红(R)、黄(Y)、绿(G)、蓝(B)、紫 (P)5 种色为基本色相，中间加入橙(YR)、黄绿(GY)、蓝绿(BG)、蓝紫(PB)、红紫(RP)5 个过渡色相，共 10 个色相，每个色相又分成 10 等份，总共为 100 个色相。每个色相的 10 个等份中的第 5 个色相为代表色。在色相环中相对应的两个色相为互补色。

蒙赛尔色立体的明度序列共分为 11 个等级，0 级为黑色，10 级为白色，中间 1~9 级为灰色。由于色相的明度和中心轴的明度要素相对应，故所有色相的位置亦随其自身明度的高低上下的变化而变化。例如，黄色的最纯色相明度值为 8，而紫色的最纯色相明度值仅为 4。

蒙赛尔色立体的纯度序列与中心轴相垂直，呈水平状态。色立体外围是最饱和的色相，中心轴的纯度为零，以渐次的方式做相互转调变化，横向越靠近外圆的纯度越高，越接近中心轴的纯度越低，如图 2-14 所示。

（2）奥斯特瓦尔德色立体。

德国著名科学家、诺贝尔奖金获得者奥斯特瓦尔德以物理学为依据，结合色彩的特征及心理逻辑的理论，从科学的角度于 1922 年制定了奥斯特瓦尔德色立体。

奥斯特瓦尔德色立体的色相环以红(R)、黄(Y)、蓝(B)、绿(G) 4 种色为基本色相，加入橙(YR)、黄绿(GY)、蓝绿(BG)、紫(P)4 个过渡色相，共 8 个色

图 2-14　蒙赛尔色立体

相，每个色相又分成 3 等份，总共 24 个色相。以每个色相的 3 等份中的第 2 个色相为标准色。

奥斯特瓦尔德色立体的明度序列从黑到白分为 8 个等级，分别用 a、c、e、g、i、l、n、p 表示，每个字母表示含白量与含黑量的比率。a 表示含白量最高，含黑量最低；p 表示含黑量最高，含白量最低。0 级为黑色，8 级为白色，中间 1~7 级为灰色，奥斯特瓦尔德认为，白色并非纯正白色，而含 11% 的黑色，而黑色也含 3.5% 的白色。

奥斯特瓦尔德色立体的色彩表述法为：色相号／含白量／含黑量。其计算方法是：含色量＋含白量＋含黑量 =100%。例如，任选一个色相号 20pa，在奥斯特瓦尔德色相环上查出编号 20 表示标准绿色，p 的含白量是 3.5%，a 表示含黑量 11%，纯色量等于 85.5%（100%－3.5%－11%），则 85.5% 就是绿色的含色量。

奥斯特瓦尔德色立体单色相面为一个等边三角形，垂直一边为中心明度轴，下端 B 表示黑色，上端 W 表示白色，C 表示色相环上的纯色。B—W 表示明度序列；C 与明度序列 B—W 的垂直水平线表示纯度序列；C—W 连接线(包括以下水平线)表示等黑序列；C—B 连接线 (包括以上水平线)表示等白序列。不同色相置于相同色域，其含色量、含白量、含黑量相同，为等色调序列。与明度轴平行的各线上的色彩纯度相同，为等纯度序列；与纯度序列平行的各线上的色彩色相明度相同，为等明度序列；单色相面上的各色(黑、白、灰除外)色相相同，为等色相序列。图 2-15 所示为奥斯特瓦尔德色立体。

图 2-15　奥斯特瓦尔德色立体

## 课后训练

**1. 训练内容**

仿牛顿色相环。

**2. 训练目的**

认识并理解三原色混合调成其他间色的现象，增加色彩混合的经验。

**3. 训练要求**

三原色选色正确，色相环每个颜色涂色均匀。

## 任务 2

# 色彩的混合

**任务目标**

了解色彩混合的原理,以及几种混合类型之间的差别。

**任务重点**

重点掌握空间(并置)混合的原理。

## 1. 色彩的混合　　　　ONE

把两种或两种以上的色彩混合起来,形成新色彩的方法称为色彩混合。色彩的应用过程,其实就是对色彩进行混合和配置的过程。例如,舞台美术设计需要光的混合,才能设计出绚丽多彩的视觉效果;室内空间设计需要色料的混合,才能完成每个界面的颜色搭配,实现美化人类生活空间的目的;服装设计中在进行染织品的设计时,设计人员必须了解并熟悉其所用颜料混合后的特性。色彩混合能够充分展现颜色的魅力,也使得我们的世界中充满各种各样的色彩。

## 2. 色彩混合的方式　　　　TWO

色彩混合的方式主要包括加法混合、减法混合和中性混合三种。

1)加法混合(色光混合)

加法混合亦称色光混合,即将不同光源的辐射光投照在一处,形成新色光。其特点是把所混合的各种色的明度相加,混合的成分越多,混色的明度就越高(色相变弱)。朱红、翠绿、紫为色光三间色。不同色相的两色光混合后若能形成白色光,则这两种色光可称为互补色光(见图2-16、图2-17)。

2)减法混合(色料混合)

减法混合主要是指色料的混合,通常指物质性、吸收性色彩的混合。由于色料(包括所有物体色)具有对色光选择吸收和反射的性质,而这

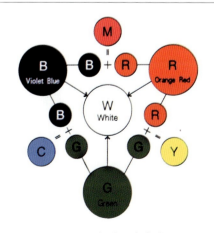

图2-16　加法混合方式

种性质决定了其反射过程中会吸收部分色光，故反射出的色光已经减去了被吸收的部分。例如，黄色色料之所以呈黄色，青色色料之所以呈青色，是因为它们吸收了其他成分色光，只反射黄光和青光的缘故。如果将黄色与青色两种颜料混合，那么它们会同时吸收其他成分的色光，只反射绿光，因此呈绿色；如果将红色、黄色和青色三种颜料混合，它们会共同吸收几乎所有色光，因此就呈黑色。染料、美术颜料、印刷油墨色料的混合或透明色的重叠都属于减法混合。

减法混合的三原色是加法混合三原色的补色，即红、黄、蓝。原色红为品红，原色黄为淡黄，原色蓝为天蓝。用其中的两种原色相混，产生的颜色即为间色。例如，红色与蓝色相混合产生紫色；黄色与红色相混合产生橙色；黄色与蓝色相混合产生绿色。减法混合中，混合的色越多，明度越低，纯度也会有所下降（见图2-18、图2-19）。

 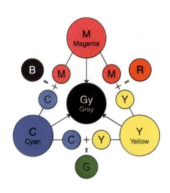 

图2-17　加法混合实例　　　　图2-18　减法混合的方法　　　　图2-19　减法混合的实例

3）中性混合

中性混合是基于人的视觉生理特征所产生的视觉色彩混合，它并不改变色光或发色材料本身。由于色彩混合后的亮度既不增加也不降低，而是相混合各色彩亮度的平均值，因此这种色彩混合的方式被称为中性混合。中性混合主要有叠加混合、并置混合、旋转混合、空间混合等混合方式，下面主要介绍旋转混合和空间混合两种方式。

（1）旋转混合。

在回旋板上贴上几片色彩纸片，以40~50次/秒的频率快速旋转回旋板，使反射光混合的方法，被称为旋转混合。例如，把红色和蓝色按一定的比例涂在回旋板上，回旋板旋转时则会显现出红紫灰色。这种混合方法与色料混合法近似，旋转混合的明度是混合的各色的平均明度，故属于中性混合。例如，将红、黄、蓝三色等量置于圆盘上旋转，则会呈现出无彩色的灰色。图2-20中所示的转动的风车的原理与回旋板相同。

(a)　　　　　　　　　　　　　(b)　　　　　　　　　　　　　(c)

图2-20　转动的风车形成混色效果

(2) 空间混合（并置混合）。

由于空间距离和视觉的生理限制，人的眼睛无法辨别出过小或过远的物象的细节，就会在视觉中产生色彩的混合，这种现象称为空间混合。空间混合实质上是加法混合，所不同的是，加法混合是不同色光投照在一处产生的混合，而空间混合是物体反射的色光在视网膜上产生的混合。由于物体的反射色光已减去物体吸收的部分，此时再经过空间混合出的颜色，其明度就低于加法混合，但却高于减法混合，是混合色的平均明度，所以其属于中性混合范畴。

空间混合（并置混合）在美术表现中的应用十分广泛。印象派画家修拉就使用并置的方法增加色彩的明度和刺激性（见图2-21、图2-22）。纺织品中经纱与纬纱相交混合而产生的图案，以及马赛克镶嵌的壁画，都是利用色彩的空间混合而得到的艺术效果（见图2-23至图2-25）。

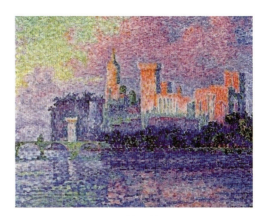

图 2-21　并置的方法一

图 2-22　并置的方法二

图 2-23　纺织品中的图案一

图 2-24　纺织品中的图案二

图 2-25　马赛克形成的图案

胶版印刷只用品红、黄、蓝三色网点和黑色网点便可印出各种丰富多彩的画面，除重叠部分的网点产生减色混合外，其余部分都是网点的并置混合，这种并置混合称为近距离空间混合。空间混合的距离是由参加混合色点(或色块)面积的大小决定的，点或块的面积越大，则形成空间混合的距离越远。回旋板的混合和并置混合实际上都是色彩在人眼睛中视网膜上的混合，故这两种混合均为中性混合，混合出新色彩的明度基本等于参加混合色彩明度的平均值。空间混合的实例如图2-26所示。

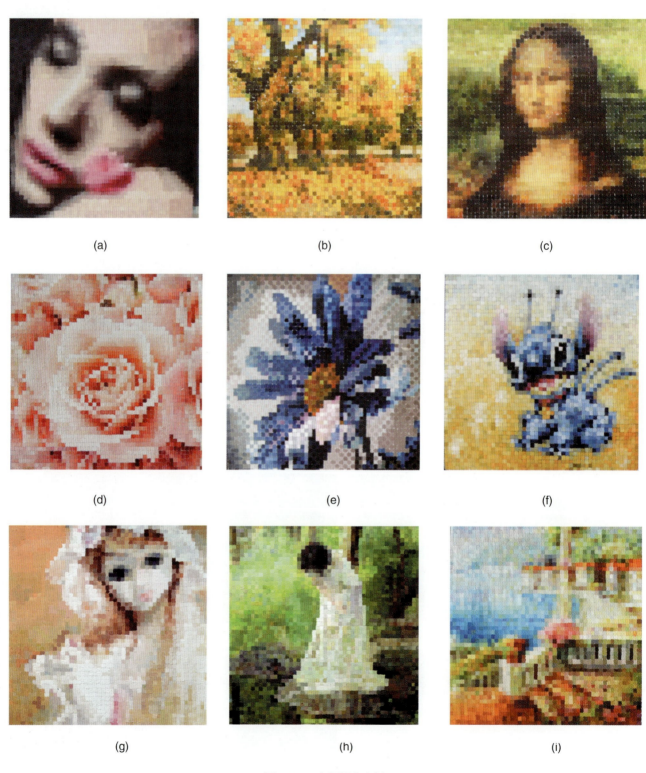

图2-26　空间混合实例

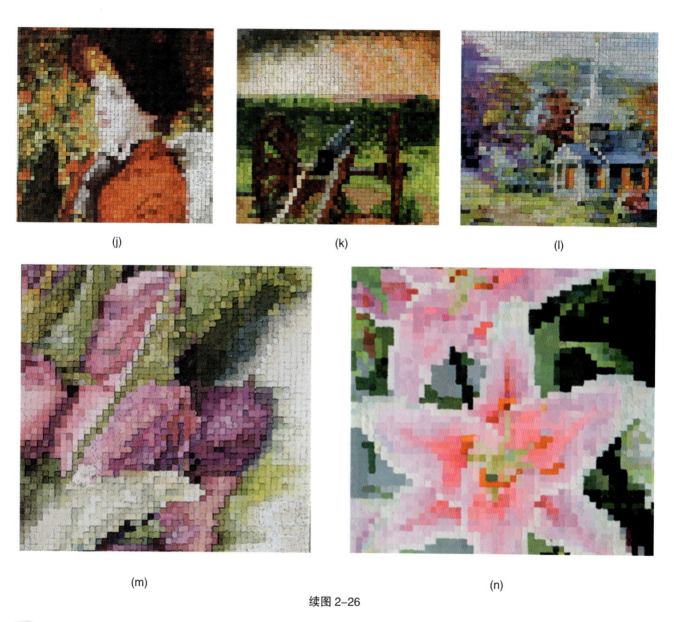

(j)　　　　　　　　　　　(k)　　　　　　　　　　　(l)

(m)　　　　　　　　　　　　　　　　(n)

续图 2-26

### 课后训练

1. 训练内容

色彩的空间混合。

2. 训练目的

理解色彩的空间混合的原理，提高观察色彩和表现色彩的能力。

3. 训练要求

选择色相丰富，色彩对比较强的图片进行处理，空间混合形式自定，作业规格为 20 cm×20 cm。

## 任务 3

# 色彩的对比

**任务目标**

了解并掌握色彩对比的意义，掌握几种主要的对比类型。

**任务重点**

重点掌握色彩对比的类型。

## 1. 色彩的三要素　　　　　　　　　　　　　　　　　　　　　　　　ONE

色彩可用色相、明度、纯度三种属性来描述，这三种属性即为色彩最基本的构成三要素。

1）色相

色相是指色彩的相貌，在色彩的三种属性中色相被用于区分颜色。在可见光谱中，红、橙、黄、绿、蓝、紫这六种色光是色彩构成中的基本色相。这六种色相中，红、黄、蓝是三原色，称为第一次色，橙(红＋黄)、绿(黄＋蓝)、紫(红＋蓝)是三间色，称为第二次色，灰黑(红＋蓝＋黄)是复色，称为第三次色（见图 2-27、图 2-28）。

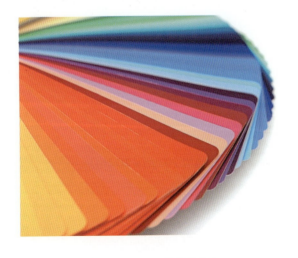

图 2-27　不同颜色的色卡

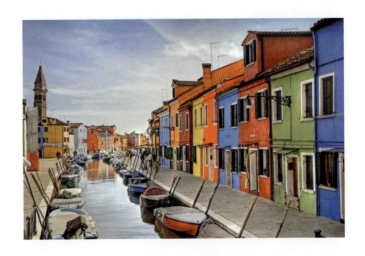

图 2-28　不同颜色的建筑

在色彩理论中常用色环来表示色相的序列，将处于可见光谱的两端的红色与紫色，在色环上连接起来，从而使色相序列呈环状排列。最简单的色环由可见光谱中的六个基本色相环绕而成，如果在这六个色相之间各增加一个过渡色相，就构成了十二色相环，如果十二色相环中每个色相间再增加一个过渡色相，就会形成二十四色相环。二十四色相环在色彩设计中具有很强的实用性，如图 2-29 所示。

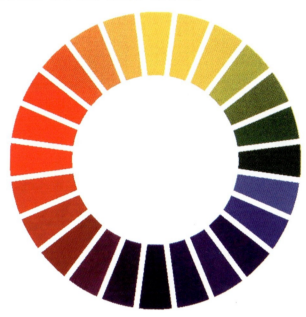

图 2-29　二十四色相环

2）明度

明度也称为亮度，是指色彩的深浅与明暗程度。色彩分为高明度亮色、中明度灰色、低明度暗色。色相环中红、橙、黄、绿、蓝、紫六种颜色，不仅色相不同，其明度也有差异。

明度在色彩三要素中具有较强的独立性。在无彩色系中，明度最高的是白色，明度最低的是黑色，中间则存在着从亮到暗的一系列明度不等的灰色系列。在有彩色系中，明度最高的是黄色，明度最低的是紫色，红色的明度介于黄色与紫色之间，任何一种纯度色都有着自己的明度特征。无彩色系的黑色、白色、灰色能准确地表示明度的三个阶段：黑色为低明度阶段、白色为高明度阶段、灰色为中明度阶段。而有彩色系中的各种色彩也可不带任何色相的特性，以黑、白、灰的关系单独呈现出来。不论什么色相，都可以归入某一明度阶段，并体现出其明度特征。在平面设计与色彩设计中，明度能够起到突出形象，使画面响亮的作用（见图 2-30）。

3）纯度

纯度也称彩度，是指色彩的纯净和鲜浊程度，纯度分为高纯度、中纯度、低纯度三种。色彩的纯度越高、越纯净，则色彩越鲜艳，给人的视觉的刺激也越大。我们视觉能辨认出的有色相特征的色彩，都有一定的鲜浊度，当它们的明度不变时，含灰量增加则纯度就降低。比如说绿色，当混入与绿色明度相近的中性灰色时，鲜艳的绿色就变成了灰绿色；当其混入白色时就变成了浅绿色，虽然仍具有绿色的色相特征，但其明度提高了，纯度却降低了；当其混入黑色时就变成了暗绿色，不仅纯度降低了，明度也降低了。

同一个色相，只要色彩的纯度发生了细微的变化，就会带来色彩性格上的变化。只有对色彩纯度的控制达到非常细致的程度，才可以成为一名经验丰富的色彩设计师。纯度的实例如图 2-31 所示。

在色彩的设计中，构成色彩的色相、明度、纯度三种基本元素各具特色。我们学习色彩构成，离不开构成色彩的这三个要素。

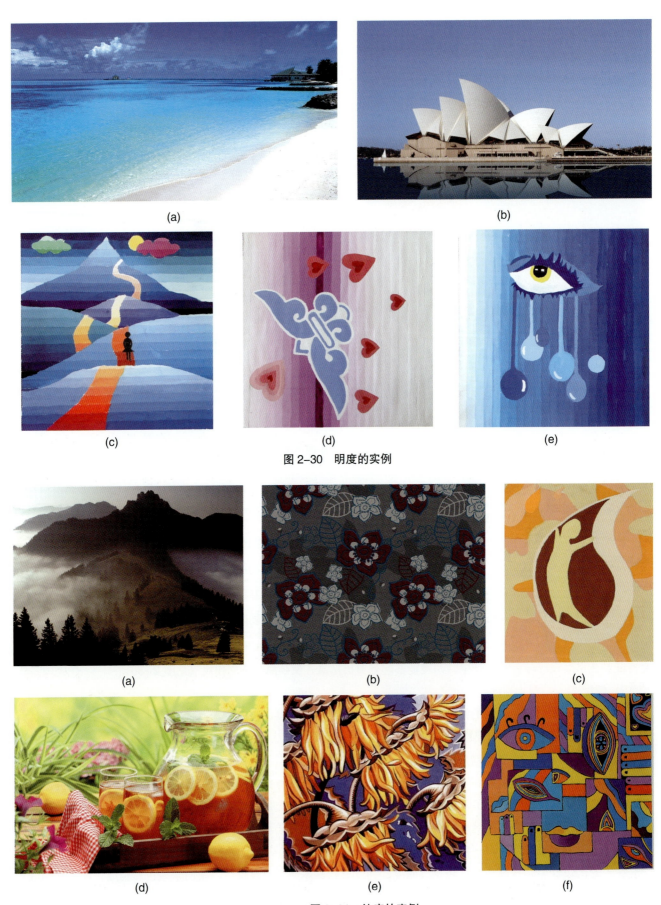

图 2-30 明度的实例

图 2-31 纯度的实例

## 2. 色相对比

色相环上的任意两种颜色或多种颜色并置在一起时，在相互比较中呈现出色相的差异，从而形成的对比现象，称为色相对比（见图2-32、图2-33）。

图2-32　三种颜色的色相对比

图2-33　多种颜色的色相对比

对比周围的颜色，则颜色本身的色相看上去会有所改变。也就是说，由于视错觉的原因，其颜色比实际颜色看上去会偏红一些，或者偏蓝一些。这种现象是由于周围颜色的心理补色作用的影响而产生的，是人的视觉生理本能。

在进行色相对比时，如果周围的颜色数量与图案面积比很大，如果明度越接近，则对比效果就会越明显，对比感会有加强的感觉。另外，用高纯度的色相系列进行组合，其对比效果也会更明显。

色相对比是利用各色相之间的差别而形成的对比。同一种色相的对比构成，没有色相上的差别，只有不同明度和不同纯度间的对比。色相的对比强弱，可以根据色相环上的角度和距离来进行区分和表示。

1）邻近色

在二十四色相环上，把相邻的两种颜色称为邻近色，因为色差比较小，所以它们之间的对比非常弱。在所有色相的对比里面邻近色是最弱的，如图2-34所示。

(a)

(b)

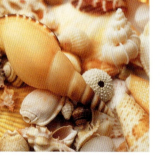

(c)

(d)

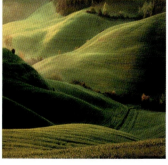

(e)

图2-34　临近色的对比

2）类似色

在二十四色相环上，把90°以内，除了邻近色以外的色相对比，称为类似色对比。类似色的对比强度高于邻近色，如图2-35所示。例如，红色—橙色、橙色—橙黄色、黄色—黄绿色、蓝色—蓝紫色、紫色—紫红色等。

图 2-35　类似色的对比

3）对比色

在二十四色相环上，将间隔120°左右的三色对比称之为对比色对比。对比色对比高于中差色（色相环上呈90°的色相结合）对比，低于互补色对比，如图2-36所示。例如，品红色—黄色—青色、橙红色—黄绿色—蓝色、橙色—绿色—青紫色、黄橙色—青绿色—紫色等。

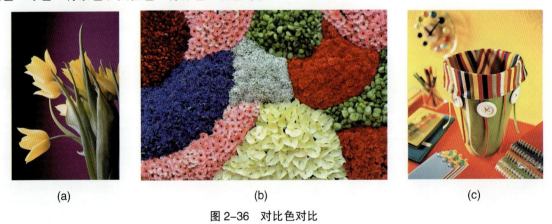

图 2-36　对比色对比

4）互补色

在二十四色相环上，将间隔180°左右的色相对比称为互补色对比。互补色对比是所有色相对比中，效果最

强烈的色相对比（见图2-37）。例如，红色—蓝绿色、黄色—蓝紫、绿色—红紫、蓝色—橙黄等。

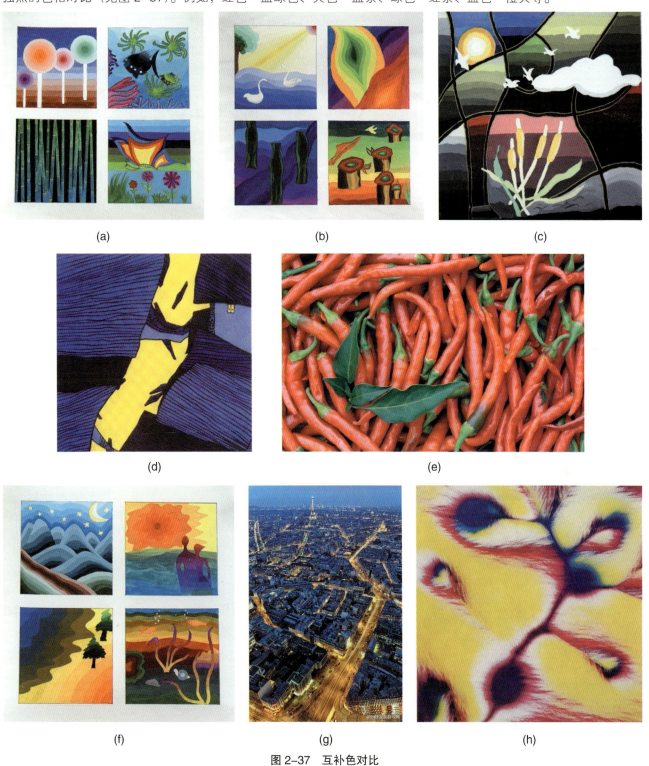

图2-37　互补色对比

## 3. 明度对比

明度对比是指色彩的明暗程度的对比，也称为色彩的黑白度对比。明度对比是色彩构成的最重要的因素，色彩的层次与空间关系主要依靠色彩的明度对比来表现。若只有色相的对比而无明度对比，图形图案的轮廓、形状

难以辨识；然而只有纯度的对比而无明度的对比，图形图案的轮廓、形状将更加难以识别。

每一种颜色都有自己的特征，色彩的明度在色彩之间的和谐搭配中起着关键性的作用，在色彩搭配不和谐的状态下，只要提高或者降低其中一种颜色的明度，总会起到意想不到的协调的效果。色彩的明度变化，能体现出不同的心理感觉，明度高的色彩，给人以和蔼可亲、积极向上的感觉；明度低的色彩，给人以沉重、平稳的感觉；明度适中的色彩，可使人感觉活泼可爱而不失稳重。

色彩间明度差别的大小，决定了明度对比的强弱。明度之间的对比，主要通过画面中的色彩搭配给人产生的整体视觉倾向来表现，当画面的色彩都倾向于高明度的色彩时，所产生的视觉效应就是高调；反之，画面中的色彩都倾向与低明度的色彩时，所产生的视觉效应就是低调；另外，如果画面中的色彩趋向于不高不低的明度时，便是中调。根据明度对比的定义，可将明度的层次效果分为10级（见图2-38），1级为最低，10级为最高。黑、白为明度对比的极限，黑色最低，白色最高。1~3级为低调，4~6级为中调，7~10级为高调。3个级以内的为短调，3~5个级的为中调，5个级以上的为长调。

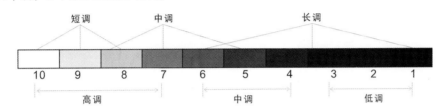

图2-38　10级黑白色彩

在明度对比的效果中，面积占有量最大的色彩，将起主要作用，如果该色彩属于低调（1~3级）范围内，其画面的色调就属于低调色彩对比。另外，画面色彩的对比属于3级以内的，那么此画面属于低短调对比。用此类方法，可推导出明度对比中的各种不同的色调，这些不同的色调给人的视觉效果和心理作用也各不相同。

1）高长调（10∶8∶1）

高长调对比中主色调为高明度的、对比反差大的色调，其形象轮廓高清晰，其中大面积明度为色阶8，小面积明度色阶为1和10。高长调明暗对比反差大，给人以积极、明快、活泼、刺激、对比强烈的感觉。

2）高中调（10∶8∶5）

高中调对比中主色调为高明度的色调，其大面积明度为色阶8，小面积明度为色阶5和10。高中调明暗对比反差适中，给人以明快、响亮、活泼、开朗、优雅的感觉。

3）高短调（10∶8∶7）

高短调对比中主色调为高明度的色调，其大面积明度为色阶8，小面积明度为色阶7和10。高短调明暗对比反差微弱，形象分辨率低，给人以优雅、柔和、高贵、软弱、女性化、朦胧的感觉。

4）中长调（4∶6∶10或7∶6∶1）

中长调对比中主色调为中明度的色调，其大面积明度为色阶4，小面积明度为色阶6和10；或者大面积明度为色阶7，小面积为6和1。中长调以中明度色作为基调，用浅色或深色进行对比，给人以具有明确、稳健、坚定、直率、男性化的感觉。

5）中中调（4∶6∶8或7∶6∶3等）

中中调对比中以中明度色调为主，大面积明度为色阶4，小面积明度为色阶6和8；或者大面积明度为色阶7，小面积为6和3。中中调对比为中度对比，给人以庄重、含蓄、丰实的感觉。

6）中短调（4∶5∶6）

中短调对比中主色调以中明度色调为主，其大面积明度为色阶4，小面积明度为色阶5和6。中短调为中明度的弱对比，给人以含蓄、平板、模糊、朦胧、朴素的感觉。

7) 低长调（1∶3∶10）

低长调对比中主色调为低明度色调，其大面积明度为色阶1，小面积明度为色阶3和10。低长调深暗而对比强烈，给人以雄伟、深沉、警惕、晦暗、苦闷、压抑、有爆发力的感觉。

8) 低中调（1∶3∶6）

低中调对比中主色调为低明度色调，其大面积明度为色阶1，小面积明度为色阶3和6。低中调深暗而对比适中，给人以寂寞、朴素、沉着、厚重、保守、朴实、有力度、男性化的感觉。

9) 低短调（1∶3∶4）

低短调对比中主色调为低明度色调，其大面积明度为色阶1，小面积明度为色阶3和4。低短调深暗而对比微弱，给人以沉闷、忧郁、神秘、孤寂、恐怖、模糊不清、透不过气的感觉。

10) 最短调

最短调对比中主色调由黑白两色构成，其大面积明度为色阶1，小面积明度为色阶10；或者大面积明度为色阶10，小面积明度为色阶1，或者明度色阶为10和1各占一半。最短调对比的效果是最强烈的，给人以醒目、刺激、锐利、生硬、明晰、简单化的感觉。

图2-39是明度九调的对比，即将高长调、高中调、高短调、中长调、中中调、中短调、低长调、低中调、低短调集中在一起进行的对比。其中，图2-39（a）至（e）为单色相明度对比，图2-39（f）为多色相明度对比。

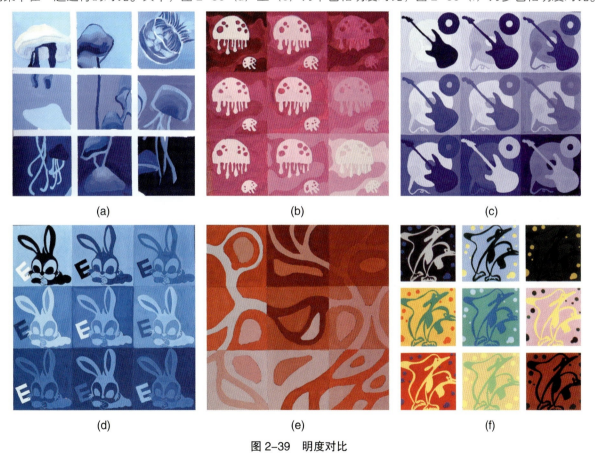

图 2-39 明度对比

## 4. 纯度对比

色彩的纯度对比通常是指因纯度的差异而产生的对比。不同的色相不仅明度不同，纯度也不相同。纯度的对比以高、中、低三种对比为基本形式。

1）高纯度对比

在纯度对比中，画面中的主体色和辅助色色相均属于高纯度色时，称之为高彩对比（见图2-40）。

2）中纯度对比

在纯度对比中，画面中的主体色和辅助色色相均属于中纯度色时，称之为中彩对比（见图2-41）。

3）低纯度对比

在纯度对比中，画面中的主体色和辅助色色相均属于低纯度色时，称之为低彩对比（见图2-42）。

图2-40　高纯度对比

图2-41　中纯度对比

图2-42　低纯度对比

图2-43是纯度三调的对比，即将高纯度、中纯度、低纯度集中在一起进行对比。其中，图2-43（a）为多色相纯度对比，图2-43（b）至（e）为单色相纯度对比。

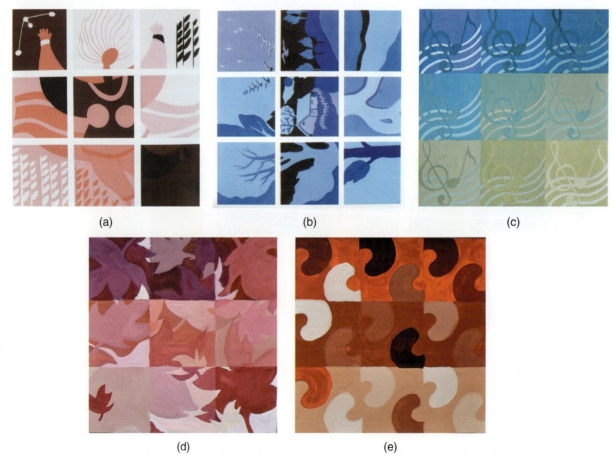

图2-43　纯度对比

## 5. 冷暖对比

冷暖对比是指将色彩的色性倾向进行比较的色彩对比。色彩的对比中，色彩的冷暖对比是最重要的表现形式。

色彩本身无冷暖，其冷暖感主要来自人的生理与心理感受，是人们根据长期生活实践进行联想后得出的。色彩大致可分为冷调和暖调两大类。其中，红、橙、黄色为暖调，橙色为最暖；青、蓝、紫色为冷调，蓝色为最冷；黑、灰、白、绿色为中间调，不冷也不暖。

另外，黑白色也有冷暖之别，白色始终给人以冷淡、模糊、遥远、缥缈之感，即它有冷色调的倾向，而黑色象征着沉重、力量之感，所以相对显得偏向于暖色。例如，在色立体上接近白色的色块都有偏冷的倾向，接近黑色的色块有偏暖的倾向。一般来讲，色彩加入白色的时候会倾向于冷色调，加入黑色会倾向于暖色调。

色彩对比的规律是：在暖色调的环境中，冷色调的主体醒目；在冷色调的环境中，暖色调主体最突出（见图2-44（a））。

色彩冷暖之间的对比有如下一些特点：冷色之间的对比显得平静、遥远、畅想、广阔，暖色之间的对比显得热烈、活泼、可爱、亮丽，中性色之间的对比显得安逸、稳定、柔和、和平，冷暖色在一起对比则显得强烈、效果突出。色彩的冷暖对比如图2-44所示。

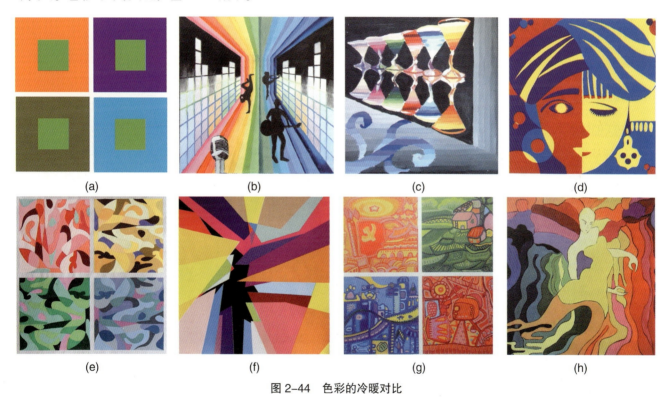

图2-44　色彩的冷暖对比

## 6. 面积对比

面积对比是指各种颜色在同一画面中所占区域的大小、多少之间的对比，合理安排各种色彩占据的面积是非常必要的。用色彩构图时，我们要研究在两种或两种以上的色彩之间应该采用什么样的比例关系才能使画面平衡，即让所有的色彩在整个画面里有和谐共存的效果，而不是让某种色彩的使用更为突出，以致产生不和谐的局面。在这种状态下，为了调整这种关系，除了改变色彩的色相、纯度外，其次就要考虑色彩所占面积的大小关系。因此，决定色彩纯度的两种因素为明度和面积。

合理运用色彩能产生静止而安定的效果，当采用了和谐比例之后，面积对比就会被中和。如果在一幅色彩构图中使用了与和谐比例不同的色域，从而使其中一种色彩占支配地位，那么取得的效果将会是富有表现性的（见图2-45）。

面积对比可以变更和加强任何其他的对比效果。例如，在大块的黄绿色中加入小块的红色，由于绿色是红色的互补色，而草绿色不是确切的补色，此时红色不仅得到加强，而且产生了偏黄的效果，同时其面积也变小了；小块的黄绿色和大块的红色在一起对比时，绿色的范围扩大，将使红色显得更加艳丽。面积相等的灰色在不同的色彩应用中的视觉效果也不同，特别是灰色的面积大小在视觉上会发生变化，如黑色中的灰色显得相对较大，灰白色中的灰色显得相对较小（见图2-45(e)）。

(a)

(b)　　　　　　　(c)　　　　　　　(d)　　　　　　　(e)

图2-45　面积对比

### 课后训练

**1. 训练内容**

（1）色相对比的四种类型。　　（2）明度对比的九种色调。

（3）纯度对比的三种色调。　　（4）色彩的冷暖对比。

（5）色彩的面积对比。

**2. 训练目的**

（1）掌握色相对比四种类型以及不同的搭配效果。

（2）熟练掌握色彩明度的九个色调，以利于在将来的具体专业设计中能使用。

（3）熟练掌握色彩纯度的三个色调，以利于在将来的具体专业设计中能使用。

（4）熟练掌握色彩的冷暖对比。

（5）熟练掌握色彩的面积对比。

**3. 训练要求**

（1）色相对比各类型的画面形状可以相同，只改变色相对比类型，作业规格为 20 cm×20 cm。

（2）明度对比调试区分明确，作业形式可以多样，九个色调的画面可以是相同的图形，也可以是一个画面分成九部分，作业可以是无彩色系也可以是有彩色系，作业规格为 20 cm×20 cm。

（3）纯度对比调试区分明确，作业形式可以多样，三个色调的画面可以是相同的图形，也可以是一个画面分成九部分，作业规格为 20 cm×20 cm。

（4）冷暖色对比练习，画面分为两个区域，分别表现暖色调构成以及冷色调构成，作业规格为 20 cm×20 cm。

（5）将色彩的面积对比分为四个调试区，分别进行色彩的面积调配，并进行比较，作业规格为 20 cm×20 cm。

# 任务 4

# 色彩的调和

■ 任务目标 ■
了解色彩构成的基本原理,了解色彩调和的种类和相互关系,掌握色彩调和的方法并将其应用于实际案例。

■ 任务重点 ■
深入了解各种调和的方法、技巧和规律。

色彩调和的概念有两种不同的解释:一种是指有差别的、相互对比的色彩,为了构成和谐而统一的整体所进行的调整与组合的过程;另一种是指有明显差别的色彩,或不同的对比色组合在一起的具有和谐与美感的色彩关系。在两种或两种以上色彩组成的色彩结构内部,通过有秩序、有条理地组织协调,达到和谐统一的色彩关系称为色彩调和。

概括地说,色彩的对比是绝对的,调和是相对的;对比是目的,调和是手段。从狭义的角度去理解,色彩调和能使两个以上的色彩有秩序、协调、统一地组织在一起,能够得到使人心情愉快、喜欢满足的色彩组合。从广义的角度去理解,色彩调和是多样性的统一,能给人整体感。

## 1. 类似调和　　　　　　　　　　　　　　　　　　　　　ONE

类似调和指的是两种及以上近似色彩组成的调和。类似调和追求色彩关系的一致性和统一感。明度对比中的高短调、中短调、低短调,以及色相对比中的近似色相对比,都可以构成类似调和。类似调和有同一调和与近似调和两种形式。

1)同一调和

同一调和是指在色相、明度、纯度三要素中,各色彩之间保持其中一个或两个要素不变,而变化其余要素的调和。比如各色彩间保持明度不变,而调整色相与纯度;或同时保持色相、明度不变,而调整纯度(见图2-46)。三要素中一种要素相同时,称为单性同一调和(见表2-1);两种要素相同时,称为双性同一调和(见表2-2)。

表 2-1　单性同一调和

| 相同要素 | 不同要素 |
|---|---|
| 同一明度调和 | 变化色相和纯度 |
| 同一色相调和 | 变化明度和纯度 |
| 同一纯度调和 | 变化明度和色相 |

表 2-2　双性同一调和

| 相同要素 | 不同要素 |
|---|---|
| 同色相与纯度调和 | 变化明度 |
| 同纯度与明度调和 | 变化色相 |
| 同明度与色相调和 | 变化纯度 |

(a) （b）

图 2-46　类似调和

2）近似调和

近似调和是指不同色彩在色相、明度、纯度三要素中，有一个或两个要素近似，而变化其余要素的调和。比如各色彩间明度近似，则调整色相与纯度；或色相、明度近似，则调整纯度。在色立体中相距较近的色彩组合，在色相、明度、纯度上都比较近似，能得到调和感很强的近似调和。近似调和又分为单性近似调和(见表 2-3)和双性近似调和(见表 2-4)。近似调和(见图 2-47)比同一调和的色彩关系有更多的变化因素。

表 2-3　单性近似调和

| 近似要素 | 变化要素 |
| --- | --- |
| 近似色相调和 | 变化明度纯度 |
| 近似纯度调和 | 变化色相明度 |
| 近似明度调和 | 变化色相纯度 |

表 2-4　双性近似调和

| 近似要素 | 变化要素 |
| --- | --- |
| 近似色相与明度调和 | 变化纯度 |
| 近似纯度与明度调和 | 变化色相 |
| 近似色相与纯度调和 | 变化明度 |

(a) (b)

图 2-47　近似调和

## 2. 对比调和

在对比调和中，各要素可能都处于对比状态，要通过色彩间不同明度、色相、纯度的色彩关系处理形成有节奏、有韵律并且和谐的色彩效果，而有条理、有秩序地统一组织色彩的方法，就称为对比调和，也称为秩序调和。对比调和的具体方法如下。

(1) 在对比强烈的两色中，混入相应的等差、等比的色彩渐变，从而达到对比的和谐(见图2-48(a))。
(2) 在对比各色中，放置相应的小面积的对比色，通过面积的变化达到和谐(见图2-48(b))。
(3) 将对比色以一种有规律、有秩序的方式进行调整，从而达到调和的目的（见图2-48(c)至(e)）。
(4) 将对比较大的色彩之间选择无彩色系的颜色进行分隔也可以得到很好的调和效果。常见的无彩色系的颜色有金色、银色和黑白灰（见图2-48(h)）。

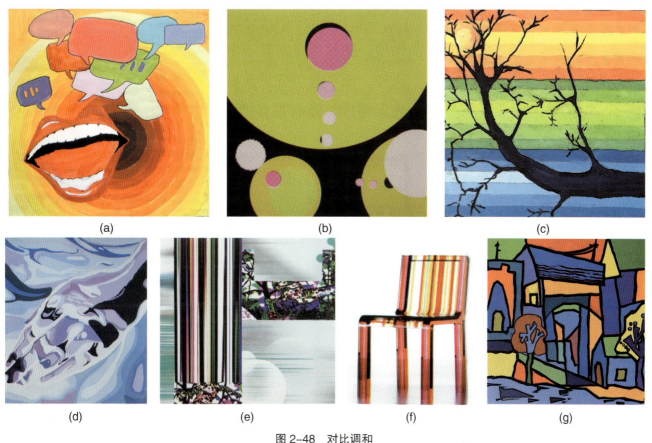

图2-48 对比调和

## 3. 面积调和　　　　　　　　　　　　　　　　　　　THREE

调和是对比的对立面，那么减弱面积对比的方法也就是色彩面积的调和方法。在色彩面积对比中，对比各色的面积越接近，调和的效果越弱；而面积对比越大，调和的效果就越好。歌德认为，色彩的力量取决于明度与面积。他将一个圆等分成36个扇形，以表示色彩的力量比，并把纯色的6色相(青、蓝合并为一色)按比例分布。也就是说，只有按这种比例的色光混合后才是白光。各色相的明度比例为：黄：橙：红：紫：蓝：绿=9：8：6：3：4：6。

从圆周研究得出，面积和明度刚好是成反比的，这样我们可以得到每对补色的调和面积比。例如，橙色的明度是蓝色的两倍，要达到和谐的色彩平衡，只要使橙色的面积是蓝色的1/2就可以了。因此，色彩平衡的配比有：红：绿=1/2：1/2；黄：紫=1/4：3/4；橙：蓝=1/3：2/3。

"万绿丛中一点红"就是典型的色彩面积调和。对于红与绿这一对互补色，万对一的比例只是夸张的手法。从歌德的数量关系来看，等面积的红与绿就能达到和谐的平衡。但是面积越接近，调和的效果反而越不明显，因此要突出红的醒目，就要拉大红与绿的面积对比。面积对比越大，调和的效果反而越好，如图2-49所示，小面积的点缀色与大面积的主体色对比，既突出了主体，又有调和的效果。

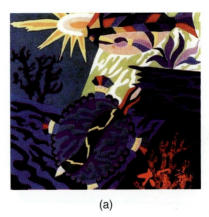  

(a)          (b)          (c)

图 2-49 面积调和

### 课后训练

1. 训练内容

色彩调和的几种基本类型。

2. 训练目的

通过训练掌握色彩调和的技能，能够熟练应用色彩调和的方法。

3. 课题要求

（1）选择一对互补色，用色彩调和中的任何一种原理进行色彩调和练习，作业规格为 20 cm×20 cm。

（2）任意选择一对颜色，使用无彩色进行隔离调和训练，作业规格为 20 cm×20 cm。

（3）任意选择一对颜色，运用面积和位置的变化进行调和，体会面积、形状和位置等因素发生变化后所带来的调和效果差异，作业规格为 20 cm×20 cm。

## 任务 5 色彩的情感与心理

### 任务目标

通过本任务的学习，了解不同色彩对人的心理造成的不同影响，能够在以后的专业设计中充分发挥色彩的特性，设计出和谐且适合场所的色彩效果。

### 任务重点

了解和掌握色彩的高级心理反应，并能够学以致用。

## 1. 色彩的心理感知　　　　　　　　　　　　　　　　　　　　　　　　ONE

1）年龄与色彩的心理差异

试验证明，在人的视觉功能中，色觉发育最迟，结束最早，其成熟期在 10 岁左右，15～20 岁辨别色彩的能

力达到最高峰，30岁以后逐渐减弱。婴幼儿时期对单纯、艳丽的颜色比较偏爱(见图2-50)，而不同的个体也会有不同的颜色喜好，这也同时说明了儿童的心理状态。

随着年龄的增长，人们更加偏爱复色。成人眼中的颜色更加复杂，颜色的层次也更加多样化（见图2-51）。例如，在成年人的眼睛里，天空的颜色不是像儿童那样简单地形容为蓝色，而是有多种层次的蓝色，如青蓝、淡蓝、灰蓝等，这与人的心智成熟有密不可分的关系。

(a)

(b)

图 2-50  单纯的颜色

(a)

(b)

图 2-51  复杂的颜色

2）性别与色彩心理差异

实验表明，女性比男性的色彩辨别力要强：男性更偏爱稳重的颜色，如深蓝、墨绿、咖啡、灰色等，因此男性用的包、服装、手机、化妆品大多数是稳重的颜色，此类颜色也代表了男性稳重、严肃、权威的个性特点，如图2-52所示；女性更偏爱热烈的色彩，如红色、紫色、粉色等，因此为女性设计的化妆品的包装、香水的包装、服装服饰基本倾向于这一类色彩，如图2-53所示。当然，以上所说的内容并不是绝对的，也有很多特殊的情况，如地域文化、民族、不同个体的个性等因素，也决定了男女色彩倾向的不同。

图 2-52 男性色彩

图 2-53 女性色彩

3）嗅觉与味觉

嗅觉与味觉是需要依赖外界刺激人的感觉器官，才能产生的反应，是人的一种正常生理反应。而视觉所能感受到的色彩，是与人的嗅觉和味觉紧密联系的，人习惯于先观察事物，再嗅气味，然后品尝味道，这是一个完整而正常的体验过程，也即人们常说的色、香、味。在生活的各个领域，色彩都在起着影响人的嗅觉与味觉的作用，并使人产生各种联想（见图 2-54）。

图 2-54 色彩与味觉、嗅觉

芳香型的色彩有粉红色、淡蓝色、淡黄色、淡紫色等，如图2-55所示。明度高的色彩会让人产生清新、柔软、芳香的感觉，会让人联想到女性的温柔、体贴，联系到女性化妆品、女性服饰、日用清洁剂的清香气味。

图2-56所示为稳重低调的颜色，使人联想到茶叶、酱料等食品。图2-57所示为浓烈辛辣型的色彩，多为暗红色、暗褐色、茶青色等，会让人联想到辣酱等食品，而在现实生活中酱料类食品的日用包装也的确用此类颜色的居多。图2-58所示为黄色、橙色等鲜亮的颜色，使人联想到甜甜的蜂蜜，而实际中大多数甜品的包装也以这类颜色居多。

图2-55　芳香型色彩

图2-56　稳重低调颜色

图2-57　辛辣型色彩

图2-58　甜品的色彩

## 2. 色彩的心理效应　　TWO

日常生活中，人们在观察颜色的时候，经常与具体事物或者情景联系在一起。人们看到的不仅仅是色彩本身，而是色彩和物体的结合。当色彩与具体事物联系在一起被人们感知时，在很大程度上受心理因素(如记忆、对比等)的影响，形成心理色彩，这就是色彩的心理效应。

每个人都有其独特的个性心理特征和心理倾向，在面对同一个事物的时候，每个人都会从自身的主观性出发。因此，同样一种色彩作用于不同的人身上，会导致不同的心理反应。

视觉受色彩的明度的影响，会产生冷暖、轻重、远近、胀缩等不同的感受与联想。色彩由视觉辨识，但却能影响到人们的心理，作用于感情，乃至左右人们的精神与情绪。色彩就其本质而言，并无感情，而是由人们的主

观经验产生的心理作用，形成人们对色彩的心理感受，这其中的主观经验包括生理年龄、心理年龄、民族地域、男女性别等方面。

1）冷与暖

色彩的冷暖感被称为"色性"，色彩的冷暖感觉主要取决于色调。色彩的各种感觉中，首先感觉到的是冷暖感。例如，红色是典型的暖色，而蓝色是典型的冷色。图2-59所示为暖色调，图2-60所示为冷色调。在绘画与设计中，色彩的冷暖有着广泛的应用，如表现寒冷的冬季等情感多用蓝色系列，而表现春节等热烈喜庆的气氛多用红色调。

图2-59 暖色调

图2-60 冷色调

2）轻与重

色彩的轻重感，主要取决于明度。明度高的色彩感觉轻盈、飘动、心情轻松、柔软；明度低的色彩具有稳重感和下坠感。明度相同时，纯度高的色彩比纯度低的色彩感觉轻。以色相分类，轻重次序排列依次为白、黄、橙、红、灰、绿、蓝、紫、黑。设计家具时利用色彩的轻重感来处理画面的均衡，往往会收到良好的效果。图2-61、2-62所示为色彩轻盈的气球、白色的羽毛，图2-63所示为沉重的铁链。

图2-61 气球　　　　　图2-62 羽毛　　　　　图2-63 铁链

3）乐与哀

明度高、纯度高的颜色，如红色、黄色、粉色等会明显地使人产生欢快、身心愉悦的情感，而红色和黄色又会明显地引起人情绪的激动、暴躁，使人的血压升高、心跳加速、呼吸急促，因此，这些色彩非常不适合用于病房的颜色，也不适合用于监狱中，否则会引起严重的骚乱。图2-64所示为海滩上一对欢快的母子，鲜亮的颜色与湛蓝的天空无一不流露着愉快的信息。而灰色、冷色、明度低的颜色，明显地使人感到情绪低沉、莫名的哀伤、淡淡的忧愁，在蓝色和绿色的光线下，人们会感到心绪平静、肌肉放松、心跳减缓、体温下降，如图2-65所示为低沉的色彩环境。

图 2-64　明亮的色彩　　　　　　　　　　　　　　　图 2-65　低沉的色彩

4）兴奋与安静

色彩的兴奋和安静主要取决于色相和纯度，纯度高就会产生兴奋感，纯度低则会产生安静感。

各种色彩映入人的眼帘，由视神经传到大脑神经中枢，就会产生不同的影响，给人以不同的感受。例如，白色使人冷静，红色和橙色使人热情、活泼、兴奋，图 2-66 所示为兴奋色作品；青色、青紫色、绿色令人感到清凉爽快、安静、沉稳、踏实，图 2-67 所示为安静色作品。

色彩的躁动与安静感也来源于人们的联想，与色彩对心理产生作用有密切关系；此外，还与画面色调的意境和整体气氛的调节有着紧密的关系。色彩的运用应服务于设计主题，在进行作品设计时，色彩的躁动与安静感效果是必不可少的思考因素。

5）柔软与坚硬

色彩的柔软和坚硬与明度、纯度都有极大的关系。明度高的色彩给人以柔软、亲切的感觉，明度低的色彩则给人以坚硬、冷漠的感觉。高纯度和低明度的色彩具有坚硬感，高明度和低纯度的色彩具有柔软感。

色彩的软硬决定了在设计中不同的情感体现。例如，针对儿童的产品一般要采用柔软的颜色，如粉色、米黄色等，体现儿童的柔软和可爱，如图 2-68 所示。

图 2-66　兴奋的色彩　　　　图 2-67　安静的色彩　　　　图 2-68　柔软的色彩

6）华丽与质朴

华丽是一种奢侈的美丽，说起华丽就会让人联想到璀璨的珠宝、光滑的面料、婀娜的姿态、耀眼的光彩等内

容。在有彩色系中，明度高、纯度高、对比强烈的色彩组合具有华丽感。质朴给人的感受是朴实、不矫饰、品质朴素、真实自然；无彩色系相对来说具有质朴感，尤其是明度低、纯度低的色彩，而相同色系的组合也会显得相对质朴。图2-69所示为华丽的绸缎面料，图2-70所示为朴实的麻布面料。

华丽与质朴是相对而言的，在实际生活中也有很多特例，如无彩色系也一样能够设计出华丽的效果，这关键要综合多方面的因素。例如，面料设计中，黑色绸缎、白色绸缎再加入很多刺绣和金银丝的效果，一样能够产生华丽的感觉，而艳丽的红棉布如果没有特殊的工艺在其中，也一样不会产生华丽的感觉，所以，色彩的华丽和质朴感觉也是多种因素结合而形成的效果。

图2-69 华丽的绸缎面料

图2-70 朴实的麻布面料

## 3. 色彩的象征

1）红色

红色是最引人注目的色彩，具有强烈的感染力，它是火、血的颜色，象征着兴奋、热情、精力、喜庆、幸福、速度、力量、热爱，另一方面又象征警觉、危险、紧张、侵略、激进、暴力、血腥。红色的色感强烈、刺激，在色彩配合中常起着主色和重要的调和对比作用。红色是中华文化中的重要的色彩，它体现了中华民族在精神和物质上的追求（见图2-71）。

2）黄色

黄色是阳光的色彩，具有醒目、响亮的特点（见图2-72），象征着享受、光明、幸福、乐观、理想主义、愉快、想象力、希望、阳光、高贵。不同的黄色给人的视觉感受差别很大，如浅黄色表示柔弱、胆怯，灰黄色表示病态、无精打采。黄色在纯色中明度最高，与红色色系的色配合可产生辉煌华丽、热烈喜庆的效果；与蓝色色系的色配合产生淡雅宁静、柔和清爽的效果。黄色同样是中华文化中的人们崇尚的标志性色彩之一，中国历代的帝王就喜欢用金黄色来突显皇权地位的至高无上。

3）蓝色

蓝色是天空、大海的色彩，具有舒畅、平稳的特点，象征着和平、和谐、平静、稳定性、安静、统一、纯洁、信心、真相、信任、理智，另一方

图2-71 红色的装饰物

面又有消极、冷淡、保守等感觉。红、黄、蓝是色彩的三基色，若搭配合理，能构成和谐的对比调和关系（见图2-73）。

图2-72 黄色的装饰物

图2-73 蓝色的大海

4）绿色

绿色是植物的色彩，具有平静、舒心、欣欣向荣的特点，象征着和平、安全、自然、青春、健康、更新、春天、慷慨、平静。绿色和蓝色相配合会产生柔和宁静感，绿色和黄色配合显得明快清新（见图2-74）。

5）橙色

橙色是秋天收获的颜色，鲜艳的橙色比红色更为温暖、华美，是所有色彩中最温暖的色彩。橙色象征着精力、平衡、勇敢、温暖、热情、颤动、快乐、率直、火焰、注意、要求、健康（见图2-75）。

图2-74 绿色的植物

图2-75 橙色的水果

6）紫色

紫色是水果、蔬菜的色彩，象征着优美、高贵、灵性、启发、转变、智慧，另一方面又有孤独、神秘、残酷的感觉。淡紫色有高雅和魔力的感觉，深紫色则有沉重、庄严的感觉。紫色与红色配合显得华丽和谐，与蓝色配合显得华贵低沉，与绿色配合则显得热情成熟。紫色运用得当能够构成别致新颖的效果（见图2-76）。

7）白色

白色是白云的色彩，表示纯粹与洁白，象征着纯洁、简洁、清白、和平、谦卑、精密、朴素、高雅、青春等。作为无彩色系的极色，白色与黑色一样，可与所有的色彩构成明快的对比调和关系，若与黑色相配，则产生简洁明确、朴素有力的效果，给人一种质量感和稳定感，有很好的视觉传达效果（见图2-77）。

图2-76　紫色的花朵

图2-77　白色的建筑

8）黑色

黑色是夜晚的颜色，是明度最低的无彩色，象征着力量、精深、正式、优雅、财富、害怕、魔鬼、匿名，另一方面也意味着不吉祥和罪恶。黑色能和许多色彩构成良好的对比调和关系，运用范围很广（见图2-78）。

9）灰色

灰色是无彩色，属于中性色的范畴，具有稳定与和谐的特点，象征着安全、可靠性、智力、固定、谦逊、成熟、耐力、稳定性、保守、实际（见图2-79）。

图2-78　黑色的卡片

图2-79　灰色的房间设计

色彩情感作品如图 2-80 所示。

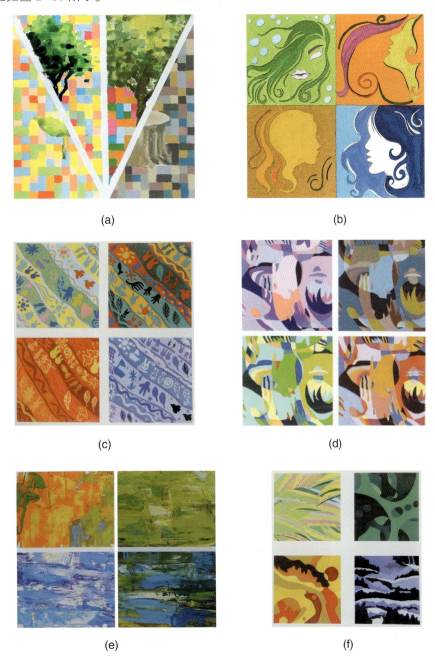

(a)

(b)

(c)

(d)

(e)

(f)

图 2-80　色彩情感作用

### 课后训练

**1. 训练内容**

对色彩情感作品进行分析，色彩的抽象联想练习。

**2. 训练目的**

熟悉色彩的心理特征，深入了解色彩组合的心理作用；启发挖掘学生潜在的色彩想象力，拓宽对理性色彩表现的范围。

**3. 训练要求**

用色彩表现一组相关联的抽象概念（男女老少、春夏秋冬、酸甜苦辣等）；色彩意向准确，色彩搭配和谐，尽量采用抽象形式。

# 任务6

# 色彩构成的应用

### ■ 任务目标 ■

通过一些具体案例的分析,学会借鉴优秀色彩设计作品的方法,同时通过理论联系实际进一步深入理解色彩原理。

### ■ 任务重点 ■

学会采集重构的原理,掌握色彩分析的方法。

色彩的采集与重构的构成方法,是在对自然色彩和人工色彩进行观察、学习的前提下,进行分解、组合、再创造的构成手法。也就是将自然界的色彩和由人工组织过的色彩进行分析、采集、概括、重构的过程。

## 1. 采集重构的概念和方法　　　　　　　　　　　　　　　ONE

采集重构的目的是通过学习和借鉴优秀的色彩搭配方法,以开阔自己的视野,提高色彩审美品位,启发个人色彩设计的灵感,积累色彩搭配的经验,为自己的自由设计打下良好的基础。

从采集重构的字面含义也可以看出,它是由"采集"和"重构"两个步骤来完成的。所谓采集,就是从色彩搭配和谐的色彩实体(包括自然色彩,如动物、植物、风景等;人工色彩,如东、西方各时期绘画艺术、雕塑艺术、建筑艺术、民族民间艺术、工业设计作品、平面设计作品等,甚至还包括服装、食品等)中获取色彩搭配的信息,这些信息主要包括该作品所用的主要色相,以及各搭配色的明度、纯度、面积、位置等因素,还包括该色彩作品的风格以及所采用的调和方法等。

采集的第一步是归纳。使用一些正方形、长方形、三角形、圆形、不规则形等几何形将采集对象的形状和色彩进行平面化归纳概括,只保留主要色彩倾向,减少那些次要的过渡细节。

采集的第二步是整理。将归纳后所得到的色彩信息整理成色标,按面积从大到小顺序排列。这种色标的形式可以是饼状图,也可以是柱状图,甚至是用简单的色彩方块排列起来的图。

所谓重构,就是利用采集的色彩信息重新构成一个色彩作品。这个新的色彩作品的形状应该与原作品有较大的差异,这样做有助于真正理解和灵活运用所采集的信息,避免囫囵吞枣和依葫芦画瓢。

## 2. 采集重构的类型　　　　　　　　　　　　　　　　　　TWO

1)完整采集重构

所谓完整采集重构,就是严格按照原色彩作品的色彩信息进行重新构成。将色彩对象(自然的和人工的)完

整地采集下来，按原色彩关系和色彩面积比例，做出相应的色标，按比例运用在新的画面中，其特点是主色调不变，原物象的整体风格基本不变。这种类型的采集重构优点是，能够让初学者一丝不苟地学习优秀的色彩搭配方法，避免应付和走形式；缺点是设计者的主动性和创造力将受到一定的限制(见图2-81)。

2）打散比例采集重构

打散比例采集重构，就是将采集的色彩关系改变，选择典型的、有代表性的色彩不按比例，甚至颠倒，重构出一种出乎意料的新作品。比如，原色彩作品的红与绿的面积比例为4∶1，而我们在重新构成时却变成1∶4。这种采集重构的优点是新奇、趣味性强，既有原物象的色彩感觉，又有一种新鲜的感觉，由于比例不受限制，可将不同面积大小的代表色作为主色调，但也有可能重构之后的色彩关系并不和谐(见图2-82)。

3）关系转移采集重构

这种方法就是将采集的色彩信息按色相环上的顺序顺时针或逆时针旋转一定的角度，从而得到一套新色相和新的色彩关系。这种方法可以举一反三，具有相当的灵活性和严谨的规定性(见图2-83)。

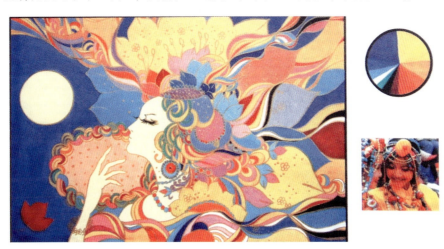

图2-81 完整采集重构

图2-82 打散比例采集重构

图2-83 关系转移采集重构

## 3. 采集重构的原则

采集重构的原则为：首先选择色彩相对丰富、色彩搭配和谐的优秀作品，尽量避免那些色相单一的图片，比如沙漠、蓝天、海洋等色相单一的图片；另外，重构的作品也尽量与原图形状有较大的差异，但若能保持原作的风格、韵味则更好。

采集并非只是选择图片的过程。目前是数码影像产品普及的时代，可以用数码产品采集生活中的彩色景象，无论是经典的艺术作品，还是司空见惯的日常生活用品，甚至是自己都可以用数码相机、手机等拍摄下来。采集重构的作品要最好与自己的专业相关（见图2-84）。

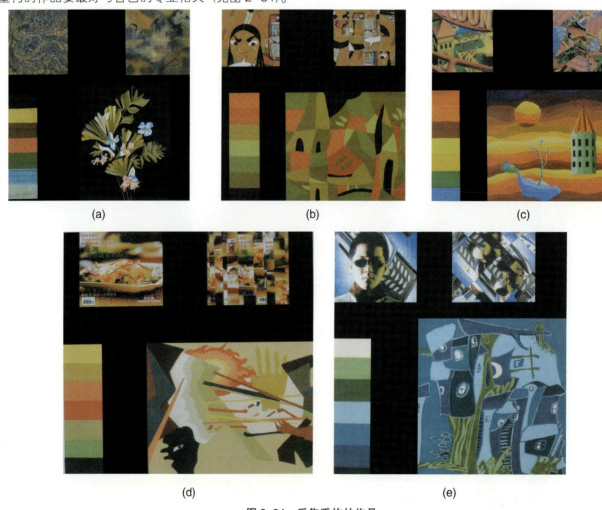

图 2-84 采集重构的作品

### 课后训练

1. 训练内容

色彩的采集重构练习。

2. 训练目的

了解采集重构的意义和方法，培养学生借鉴优秀作品的意识，学习借鉴方法；积累色彩搭配的经验方法，提高色彩审美能力。

3. 训练要求

明确采集方式，在重构时对采集的色彩关系不曲解、不打折，采集要准确，重点在重构。

# 项目 3
# 立体构成

GOU CHENG
Y U
SHE J I

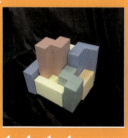
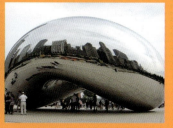

## 任务 1
# 立体构成的基础知识

**任务目标**

了解立体构成的基本概念和特点。

**任务重点**

重点掌握立体构成的特点。

## 1. 立体构成的基本概念　　ONE

立体构成的几个主要概念介绍如下。
(1) 立体——具有三维度的空间。
(2) 构成——有组合、拼装、构造的意思。
(3) 立体构成——在三维空间中，把具有三维的形态要素，按照形式美的构成原理，进行组合、拼装、构造，从而创造一个符合设计意图的、具有一定美感的、全新的三维形态的过程。

立体构成既属于基础造型，又属于专业设计，在国际上被称为"构成学"，主要研究如何通过造型观念、逻辑分析将立体造型要素按照一定的规律和法则塑造出新造型，提升并加强抽象的造型构思能力和具体的实施能力，是一门研究形态创造与造型设计的独立学科。立体构成是对形态创造的方法和造型技巧的认知及对造型材料的体验，是运用相应的工具和材料，利用多种造型手段和技巧，通过加工、制作来塑造所创造的立体形态，并以三维的立体空间形态来表现创造的过程与结果。

立体构成所创造的形态具有二维空间所无法替代的厚重感和质量感，因其存在展示性而具备了可信性。设计者因享有全方位的造型空间和展示空间，从而使得其造型的创作具有较大的空间施展余地，并更具有挑战性。人们亦能多视角地观察和欣赏到通过构成的造型原理创造出的三维空间形态，体会和享受立体造型带来的审美情趣。

立体构成可为现代造型设计提供广泛的构思方法和新颖的构思方案，能训练设计者立体形象的想象力，以及对空间范围的直觉判断力，了解和掌握材料的强度及可塑性、加工工艺等物理性质。立体构成是探讨实际空间和形体之间关系的重要手段，立体造型设计是适应工业化批量生产的重要的有效途径之一。

## 2. 立体构成的特点

立体构成是用一定的材料以视觉为基础、以力学为依据，将造型要素按照一定的构成原则，组合成美好形体的构成方法。立体构成包含了对材料的质地、肌理、色泽、强度及加工方式与制作工艺等内容的了解与探求，是探索和研究在三维空间中以立体形态塑造新造型、创造新视觉及构造新的空间环境的一种方法。

立体构成以追求创新思维为目的，在纯粹以美的形态为标准或人性化造型的塑造过程中，将美感、人性与现代科技相融合，塑造出既富有时代的美感特征又散发出人性光芒的立体形态。立体构成的思维训练的重点，是将文化内涵和风格特点等设计理念注入立体造型的表现语言中，使其造型设计不受自然形态和人工造型的制约。因此，可以在运用现代科学的造型方法和加工工艺，赋予传统材料以新的造型语言的同时，大胆地尝试对新兴材料具有个性化和专业化造型设计的立体思维训练。

新科技为造型设计开启了新的一面，为组合并塑造出新颖别致、富于个性、具备一定借鉴与应用价值的立体构成形态创造了有利的条件，图3-1所示为立体构成在展示区设计中的运用表现。

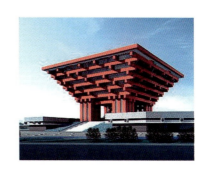

图 3-1　上海世博会中国馆的造型

## 3. 立体造型与空间构成

这里所指的立体是具有体积或块面的实实在在的形体，它能占据一定的空间和位置，是三维的空间实体（见图3-2、图3-3）。

立体造型是由立体的构成元素相组合而构成的具体的立体形态，具有一定的分量和体积，能看得见摸得着的实体造型构成。它在研究抽象造型的构成理论基础上，以抽象的形式语言来反映和表现社会现象与自然形态。在现代艺术美学中，这种抽象的构成美是对传统的具象艺术美的提炼与升华，是人类在总结了美术的发展历史及其规律的基础上产生的，由人的心理空间不断扩展所出现的新的思维方式，也是人们在领悟宇宙及改造世界中的视觉革命和时代变革。

在立体造型中，空间离不开形体的塑造，形体与空间相辅相成。形体塑造于空间，空间又以形体为界定。立体构成塑造的形态形成或创造出了一定的空间，这种空间既可以是实用空间，亦可是艺术的审美空间，其创作往往根据主题内容、应用范围、使用地点及造型材料、制作工艺等情况而决定。

塑造三维立体空间形态的造型方法，是一个由分割到组合，由组合到精练的形态构成过程。任何形态的创造均以点、线、面为构成元素，是对解决材料、材质的强度、形状、色泽及加工工艺等个性与共性问题的探讨，是对综合材料的选择、运用和加工工艺及把握形态表现方式的研究。立体形态的构成材料很多，因此在使用及构造过程中还须具有一定的应变能力。一般材料有纸、布、竹、木、泥、石、玻璃、塑料、金属等，它们的强度、韧性、张力、可塑性及色彩等因素都会对形体塑造产生影响。除此之外，

图 3-2　三维空间实体一

图 3-3　三维空间实体二

还可利用各种现成品和废品去创造各种形态造型。对于不同材料的加工工艺，也有不同的操作技能，如折叠、刨削、锯锉、凿钻、切割、烧烫、拼贴、焊接、镶嵌、勾挂、拧绞等工艺，都要反复去实践方能熟练掌握，从而培养和锻炼动手能力。

1) 立体构成的基本元素

立体构成的基本元素有点、线、面和体。

2) 立体构成的特点

（1）立体构成是一门研究在三维空间中如何将立体造型要素按照一定的原则组合成的富于个性美的立体形态的学科。

（2）整个立体构成的过程是一个分割到组合或组合到分割的过程。任何形态可以还原到点、线、面，而点、线、面又可以组合成任何形态。

（3）立体构成的探求包括对材料的形、色、质等心理效能的探求和材料强度的探求，以及加工工艺等物理效能的探求等几个方面。

（4）立体构成是对实际的空间和形体之间的关系进行研究和探讨的过程。空间的范围决定了人类活动和生存的世界，而空间却又受占据空间的形体的限制，艺术家要在空间里表述自己的设想，自然要创造空间里的形体。

（5）立体构成中形态与形状有着本质的区别，物体中的某个形状仅是形态的无数方向中的一个方向的外廓，而形态是由无数形状构成的一个综合体。

立体构成的实例如图3-4和图3-5所示。

图3-4 立体构成实例一

图3-5 立体构成实例二

### 课后训练

**1. 训练内容**

（1）查阅相关资料，进一步了解立体主义、未来主义、荷兰风格派、俄国构成主义、解构主义，把握各个时期不同的风格和作品，并加以学习理解，从而把握其理念精髓，提高自己的艺术修养及审美能力。

（2）举例说明对立体构成基本元素与形式法则的理解。

**2. 训练目的**

提高由平面与立体空间的转换能力和立体想象力。

**3. 课题要求**

阅读课外读物、欣赏名作，借鉴大师的艺术表现风格。

# 任务 2

# 点的立体构成

### 任务目标
了解点的特征和立体构成方式。

### 任务重点
掌握点的立体构成方式。

## 1. 点的特征　　　　　　　　　　　　　　ONE

点的构成方式很多，但多数情况下会存在其他形态要素。点材是平面几何中点的三维化。点材由于材料支撑的关系，往往和线材、面材、块材的构成相结合形成效果。点的视觉特征为活泼多变，是构成一切形态的基础，具有很强的视觉引导作用，但视觉效果较弱。

## 2. 点立体的构成　　　　　　　　　　　　TWO

1）设计元素——点的定义

几何学中的点是一个抽象的概念，没有长度、宽度和厚度等参数。在立体构成中，点是具有长度、宽度和厚度的，是实实在在的实体，能看得见摸得着。

点的存在形式是多种多样的，既可为明确表现又可为隐蔽表现。圆的圆心和正方形、三角形、多边形的中心是明确的点的存在形式表现出来的。而在线、面、体上，点的存在是通过隐蔽的形式表现的，如一条线段的起点和终点、曲线转折处、两线相交处、圆锥体的顶端等。

图 3-6 所示为学生作品《情人树》（李亚菊、李宇婕、龚沫沫、赵雪萍），它选择以红色的丝带编成的中国结为点，点缀在金色的铁丝和黑色的底板上。图 3-7 所示为运用点元素构成灯具的设计造型，图 3-8 所示为点元素设计构成的椅子，都说明了点的存在形式的多样性及相对性。

几何学中的点是无形态的，但在二维空间和三维空间造型表现

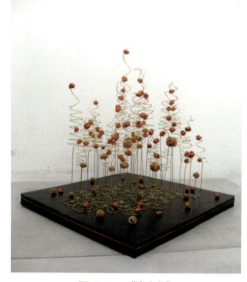

图 3-6 《情人树》

（李亚菊　李宇婕　龚沫沫　赵雪萍）

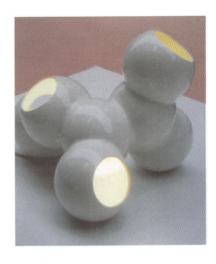

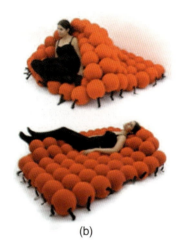

图 3-7 点元素运用于灯具设计一　　　　　　　　　图 3-8 点元素运用于椅子设计

中，点是有一定的尺寸并且有其空间位置参数的。

在对形体的塑造中，用点状物进行造型的有圆点、方点、大点、小点、单点、多点，以及具象形的点与抽象形的点，有规则的点与无规则的点，虚点及实点等。

立体造型中的实点是造型实体在空间中塑造的点状形体；而虚点是由造型实体中预留或挖空所产生的点状空白，因此虚点只能获得视觉上点状的效果。这两种手法在造型设计中均较为常见，有的造型主要以实点进行抽象的造型组合，有的则利用形与形的相交或断开来使用虚点，从而体现造型的巧妙。图 3-9 所示的作品为运用鸡蛋形点元素设计制作的灯具，图 3-10 所示为以玻璃球为构成主体设计制作的灯具造型，以上两例均为学生作品，其造型的视觉形态效果各异，但都具有自身的造型特色及形式感。

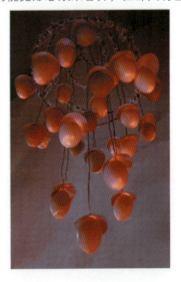

图 3-9 点元素运用于灯具设计二（学生作品）　　　图 3-10 点元素运用于灯具设计三（学生作品）

2）点的形态和视觉特征

（1）点的形态。

点一般被认为是圆形的，但实际上点的形式却是多种多样的，有圆形、方形、三角形、梯形、不规则形等，自然界中的任何形态缩小到一定程度时都能产生不同形态的点，如图 3-11 所示。

（2）点的视觉特征。

点能形成视觉中心，也是力的中心。也就是说，当画面中有一个点时，人们的视线就集中在这个点上，因为

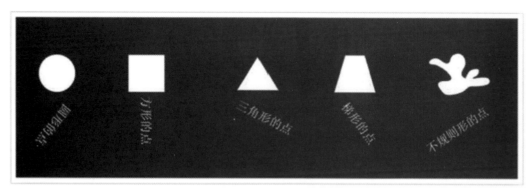

图 3-11 各种不同的点的形式

单独的点在空间中并不向其他方向扩展,所以能够产生视觉中心的视觉效果,如图 3-12 所示。

单个点处于画面中的位置不同时所产生的心理感受也是不同的。点在画面中居中会有平静、集中感;点在画面中偏上时会有不稳定感,形成自上而下的视觉流程;点在画面中位置偏下时,画面会产生安定的感觉,但容易被人们忽略;点位于画面中三分之二偏上的位置时,最容易吸引人们的注意力。

当画面中有两个大小不同的点时,大的点会首先引起人们的注意,但视线会逐渐地从大的点转移向小的点,最后集中到小的点上。点大到一定程度就具有面的性质,越大的点越分散,越小的点凝聚力越强,如图 3-13 所示。

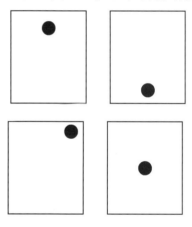

图 3-12 单个点的视觉效果

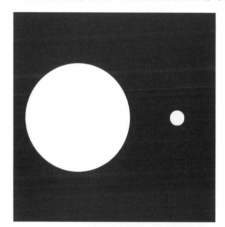

图 3-13 只有大点和小点的画面

当画面中有两个相同的点,并有其各自的位置时,它的张力作用就表现在连接这两个点的视线上,在视觉心理的作用下,会产生一条视觉上的直线。当画面中有散开的不同方向的三个点时,点的视觉效果就表现为一个三角形。当画面中出现三个以上不规则排列的点时,画面就会显得很凌乱。当画面中出现若干大小相同的点并以一定的规律排列时,画面就会显得很平稳、安静并产生面的感觉,如图 3-14 所示。

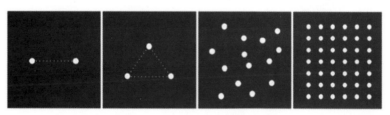

图 3-14 平面中点的不同排列

3) 点的构成形式

在立体构成中,点元素分为自然形成和人工制造两种,其材质各异、大小不等。设计者在用点元素进行创作的过程中,主要根据造型内容、形状、寓意、大小、环境等诸多因素来考虑和选取点造型的材料。如豆类、自然

界的沙砾、鹅卵石等均可作为自然的点元素加以利用来塑造形体，乒乓球、螺丝帽、玻璃球、骨牌等也可作为人工材料的造型点元素。图 3-15 所示的学生作品均是以不同自然形态的点元素构成的习作。图 3-16 所示的是人工制造的木材质钟表，以点元素为设计造型。

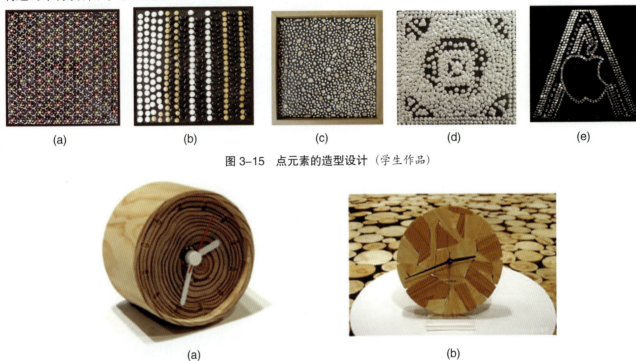

图 3-15　点元素的造型设计（学生作品）

图 3-16　木质钟表

从材料的形态方面看，点具有活泼、跳跃的轻快感。点既可作为造型元素进行组合利用，又可作为造型中的肌理出现在块面或板材中。根据设计的需要，点元素不但能堆积塑造形体，其整齐排列也能创造出别有趣味的形态，如图 3-17 所示。图 3-18 所示为运用乒乓球作为点元素排列的灯具造型，其设计以乒乓球点材构成节奏感强，而且从各个角度看都具有形式美感的立体造型。图 3-19 所示为以与乒乓球相似的外观造型设计的灯具。

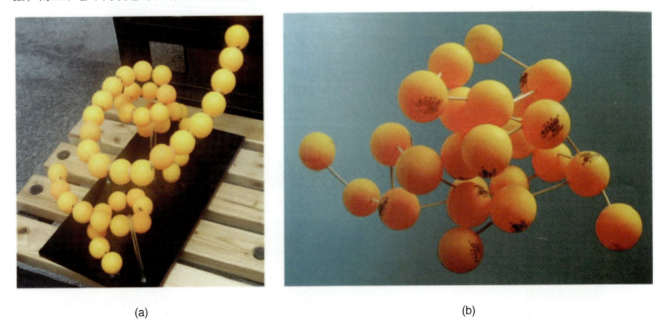

图 3-17　点的特殊造型

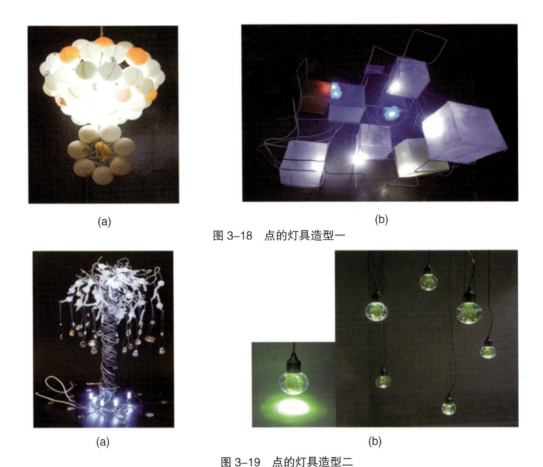

图 3-18 点的灯具造型一

图 3-19 点的灯具造型二

4）点的规律与特征

运用点状材料造型，首先必须了解和掌握点的规律及特征，才能对点的造型材料进行有效利用而扬长避短。在立体构成中的点有长度、宽度和厚度，通常体积较大的点比体积较小点的视觉感强；造型新颖的点比造型普通的点的视觉冲击力强；凸起的点比凹陷的点易吸引视线；材质肌理丰富的点比肌理单纯的点醒目。当两个或多个的点同时出现时，强弱对比度高的点即成为视觉的中心。

图 3-20 所示为学生作品《美丽的向往》。作品用五颜六色的铁丝缠绕成点，插放在红黄相间的圆形纸筒上方，点缀成一棵绚烂的生命之树，喻示着生活的美好和幸福的绽放。周围平放的纸筒和散落的彩色铁丝圈，衬托出中间这棵生命之树的高大，以及表现出设计者对美好生活的无限向往。图 3-21 所示为点元素室内空间装饰设计，图 3-22 所示为点元素室内空间品牌名称装饰设计。

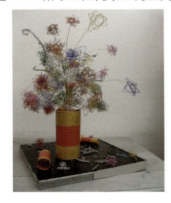 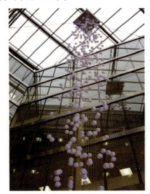 

图 3-20 《美丽的向往》(学生作品)　　图 3-21 点元素运用于室内设计一　　图 3-22 点元素运用于室内设计二

(马铮 张晓岑 黄骊)

### 课后训练

**1. 训练内容**

（1）选择一种或多种点单体，创作完成一组点的立体构成作业，可借助线等进行连接，注意空间的穿插和对比关系。

（2）任选材料，运用点为设计元素，设计制作一个具有现代感的灯具或灯罩装饰。

（3）以小组为单位，根据各自收集的网上点装饰构成的展示空间、产品设计等案例，进行分析讨论其材料、色彩及构成方法运用。

**2. 训练目的**

了解立体构成中点元素的定义，掌握点的概念及规律，了解点的形态和特征，懂得了立体构成的概念、特点，培养立体思维的能力。

**3. 课题要求**

本项目中理论讲解较多，需从宏观角度掌握基本概念，学会运用抽象的形体表达设计的理念，达到训练思维的目的。

---

## 任务 3

# 线的立体构成

**任务目标**

了解线的特征和立体构成方式。

**任务重点**

掌握线的立体构成方式。

## 1. 线材的特征   ONE

几何学中将线定义为：线是由点的移动而形成的，线具有位置参数和长度，但没有宽度和厚度。但是，在立体构成中，线是具有长度的要素，与其他造型元素相比，线具有连续的性质。具有长度特征的线的材料实体，通常称为线材。

线分为直观线和非直观线两种。直观线是概念线，位于面和形的边缘，是区分线与面的标准。平面与平面相交部位便形成线，曲面相交则形成曲线。可以说，线是面与面的分界，起到分割作用，但线也可以连接、重合，也可以起到结合的作用。非直观线具有隐蔽性，它位于两面交接处隐蔽存在。直观线与非直观线一般存在于观念

中，不易被人觉察与感受到，但是它们确实存在，其作用也非常重要。

线按形态可分为直线、折线和曲线。线材因材料强度的不同又可分为硬质线材和软质线材。

(1) 直线。直线是最基本的线的形态之一，包括水平线、斜线、垂直线等形式。直线通过垂直、水平方向的组合可构成二维空间和三维空间，表现出强烈的力度感，给人以规律、直接的感觉。

现代高层建筑大多采用垂直的、流畅的直线形态构建，例如用直线形态构建的斜拉桥承载力更大，可以起到稳定、牢固的作用，美观又实用。尽管直线易使人的视觉产生疲劳，但从视觉感知的效果来看，用直线构建的形态更容易感知，让观赏者心里无比舒畅。

第四代香港汇丰银行总部大楼的设计很好地体现了线元素在设计中的运用，如图 3-23 所示，由诺曼·福斯特设计。在其建筑设计中采用线材框架结构，建筑重点是整个地上建筑用四个构架支撑，每个构架包含两根桅杆，分别在五个楼层支撑悬吊式桁架。桁架所形成的双高度空间，成为每一群楼层的焦点，同时还提供了流通和社交的空间。每根桅杆是由四根钢管组合而成的，在每层楼使用矩形托梁相互连接。这种布局使桅杆达到最大承载力，同时把桅杆的平面面积降到最低。

整座建筑物高 180 m，共有 46 层楼面及 4 层地库，使用了 30 000 吨钢及 4 500 吨铝建成。整个设计的特色在于内部并无任何支撑结构，所有支撑结构均设于建筑物外部，使楼面的实用空间更大，而且玻璃幕墙的设计，能够有效利用自然光。加上其设计灵活，可按实际需要进行扩建工程而不影响原有楼层。

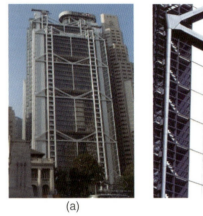
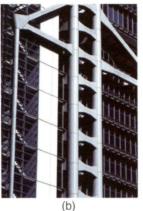

(a)        (b)

图 3-23　第四代香港汇丰银行总部大楼

水平线有安定、平衡、开阔的感觉，虽然没有任何变化会使人觉得乏味，但是稳定是水平线的主要特点，它能使人联想到海平面、地平线、大地，并产生平静、安静、抑制等心理感受。

垂直线有坚实、稳定、向上的感觉，充满积极进取的精神和意义，象征对未来的理想和希望。由于其坚固的特点，垂直线始终是国内外建筑的首选建造手法。

斜线是直线形态中动感最强烈的、最有活力的线型，充满了运动感和速度感。斜线也最容易使人产生不安定感，不会像直线那样的给人以平稳感。斜线会产生一种不平衡美，其在视觉上的冲击往往强于直线。正是这种视觉的冲击，才会产生不一样的感受，不同的变化才不会产生重复感，才不会让人感到乏味。图 3-24 所示的学生作品，是以一次性竹筷或木棍作为线型构成要素制作的立体构成造型。

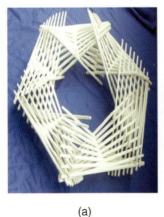
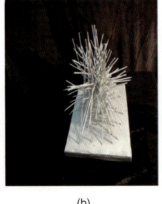
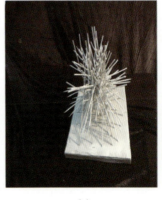
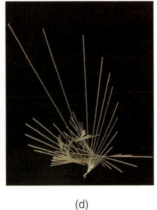

(a)        (b)        (c)        (d)

图 3-24　竹筷或木棍制作立体构成造型

（2）折线。折线是由线段依次连接不在一条直线上的若干个点所组成的图形。各线段称为折线的边；各点称为折线的顶点，其中第一点称为起点，最后一点称为终点。起点和终点重合的折线称为封闭折线或多边形，不相邻的两边都不相交的折线称为简单折线。对于简单折线的任意一边所在的直线，如果折线的其他各边都在其同侧，称为凸折线，否则称为凹折线。折线有刚劲、跃动的感觉，并且由于折线的方向具有可随意变化的特点，故在造型中常常利用折线增强视觉引力。图3-25所示的学生作品，是以细铁管与钢条制作的以硬折线为主体的灯具构成设计。

（3）曲线。曲线是指按一定条件运动的动点的轨迹。曲线也是柔韧而有转折的线，它的转折是平滑的。曲线分为规则曲线和自由曲线两大形态。所谓规则曲线，就是指形成曲线的动点的运动遵循一定的规律。而自由曲线，就是指形成曲线的动点的运动没有任何规律，非常的随意。曲线的线型优美、流动感强、充满运动感，运用得好，可产生鲜明的节奏感和韵律感。图3-26所示的《涂鸦》是以铁丝线作为线材制作的手形状，曲线优美，造型具有联想性。图3-27所示的《灯塔》是以螺旋上升的造型产生节奏与韵律，符合设计的视觉流程。

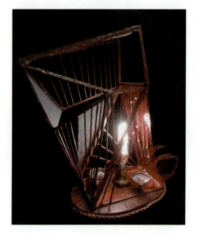

图3-25 灯具构成设计 （廖蓉）

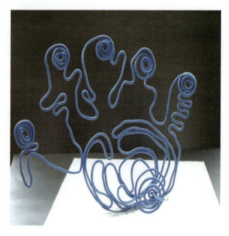

图3-26 《涂鸦》 （佚名）

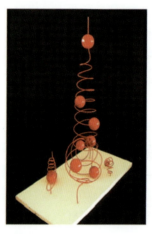

图3-27 《灯塔》 （佚名）

## 2. 硬质线材结构　　　　　　　　　　　　TWO

硬线构成又称为硬质线材的构成。硬质线材的强度较高，有比较好的自身支持力，但其柔韧性和可塑性较差。因此，硬质线材的构成可以不依靠支架，多以线材排列、叠加、组合的形式构成，再用黏结材料进行固定。硬线构成具有强烈的空间感、节奏感和运动感，如图3-28所示。

(a)

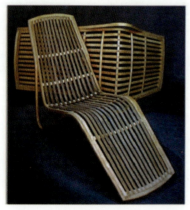

(b)

图3-28 硬线构成

硬线构成有如下几种构成形式。

1) 垒积构成

垒积构成是指把硬质线材一层层堆积起来，相互之间没有连接点，可以对其进行任意改变的立体构成形式。

2) 连续构成

（1）限定构成。通过控制点运动的范围来确定其形态。

（2）自由构成。选择有一定硬度的金属丝或其他线型材料，在进行构成设计时不限定范围，使用连续的线做自由构成，使其产生连续的空间效果。

3) 线层结构

将硬质线材沿一定方向，按层次有序排列而形成的具有不同节奏和韵律的空间立体形态为线层结构。线层结构可以使呆板的硬质直线变得优雅生动，具有很强的韵律感和秩序感，尤其是当轨迹为曲线形态时。

4) 框架结构

使用同样粗细的线材，通过黏结、焊接等方式结合成框架基本形，再以此框架为基础进行空间组合，即为框架结构。例如，三角柱形、立方体等。

## 3. 软质线材结构　　THREE

软线构成又称软质线材的构成。软质线材的强度较弱，没有自身支持力，其柔韧性和可塑性好，所以软质线材通常要用框架支持来构成立体形态，故可将软线构成分为有框架构成和无框架构成。有框架构成是先用硬质线材制作框架，再在框架上确定接线点，然后用软质线材按照接线点的位置进行连接。无框架构成是利用软质线材通过编结、层排、堆积等构造方式构成如软挂壁、织物等结构，如图 3-29 所示。

(a)

(b)

图 3-29　软线构成

软线构成有如下几种构成形式。

1) 拉伸结构

软质线材形态是从材料特性出发，利用软质线材具有的柔软、易于调整、灵活多变的特点所设计的线型形态。软质线材形态在拉力的作用下能够产生特殊的视觉效果，可以利用回旋构成、交叉构成等构成手法。所谓回旋构成，就是运用回旋的曲线构成某种形态，这些曲线没有规律地构成在一起，或扭曲、或盘旋、或交叉，形成一种不规则的运动美。所谓交叉构成，就是运用各种交叉的线构成某种形态，传达出错综复杂的感觉，这些构成方法虽然不像直线那样能给人带来流畅之感，但却可以给人以婉约柔美的感觉。

图3-30所示为运用富有弹力的软铁丝制作蓬松的花圃造型。图3-31所示为宜家灯具产品设计，是运用软质线材拉伸构成。

  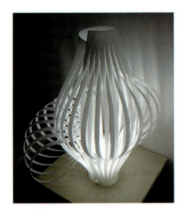

图3-30　运用软铁丝制作花圃造型　　　　　　　　　　图3-31　灯具产品设计

2) 线织面构造

直线的两个端点沿不在同一平面上的两条线运动，这条线既可以使用硬材也可以使用软材，其运动方向既可以同向又可以异向，最终能获得各种微妙的曲面形态，该曲面形态即为线织面。图3-32所示为线织面构造的学生作品。

3) 编织构成

软质的线材还可以通过编织的方法进行造型，这种造型的方式在日常生活中十分常见。图3-33所示为尼龙绳编织作品。

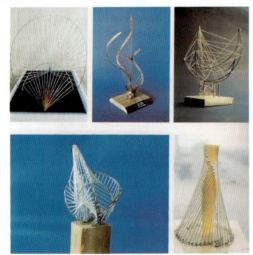 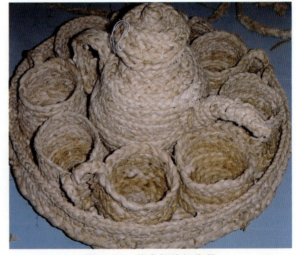

图3-32　线织面构造（学生作品）　　　　　　　　图3-33　尼龙绳编织作品

### 课后训练

1. 训练内容

以图片的形式分析生活中线条的作用。

2. 训练目的

正确运用线元素，掌握线的用途与作用，通过对作品的欣赏，理解线的含义、分类与特征，从而更加熟练地运用线来制作作品。

3. 课题要求

具备三维空间形态特征，作品体现创造性思维，创造视觉美感与秩序感，体现线材的固有特征。

## 任务 4

# 面的立体构成

**任务目标**

了解面的特征和立体构成方式。

**任务重点**

掌握面的立体构成方式。

## 1. 面材的特征　　　　　　　　　　　　　　　　　　　　　　　ONE

　　面材具有较强的视觉冲击力，不同形状的面给人不同的视觉感受。通常带棱角的面给人以硬朗、大气、规范、冷漠和工业化之感，而圆形、弧形的面材则给人温和、圆滑及人性化的感受。

　　一般情况下，面材具有很好的弹性与柔韧性。例如，钢、铁、铜、铝、铅等金属面材往往具有很好的延展性，可通过切割、弯曲、锻打、组接、抛光等手段加工成各种形态；而竹、木、藤具有很好的柔韧性，拉伸强度大，构造成面后外表美观。但有些面材的弹性与柔韧性较差，刚性却很好，如泥石材料等。还有些面材的韧性与刚性都很差，如织物、皮革等。面材具有一定的体量感，单一的面材就可以进行造型；面材在分割空间的同时自身也能进行造型，如开孔、弯折等。面材的表面具有充实感，可将面材合围成封闭的中空形态，同样能给人以"体"的感觉。总之，面材具有质轻、加工方便、品种丰富等特点。

　　面的构成就是使用不同的具有面的特性的材质来进行构成设计，如图 3-34 所示。

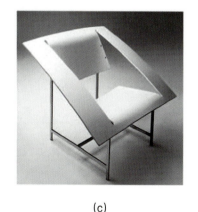

图 3-34　面的构成

两个以上的面构图，可采用并列或重叠的方式。面与面之间保持一定的距离排列，以一定的规律重复出现，由于间隔的大小不同而具有韵律感。面与面重叠时，面积会加大，但若有阴影产生，也会使平面产生空间的效果。

　　面的连接与面的多元性重叠亦可衍生出很多造型，其中，长方形、三角形、圆形被称为是面的三个基本形态，就如同色彩的三原色一样，由这三个基本形的再组织，就可以构成一系列新的形态。长方形的特质是垂直与水平，三角形的特质为斜向与角度，圆形的特质为循环与曲线。换而言之，通过此三个基本形态的变化及组合，在垂直、水平、角度、循环、曲线等特质的组合与构成下，各种新的形态由此而产生。

## 2. 半立体构成

1) 切割

　　切割对于面材而言是一种破坏，但破坏的是平面，得到的是立体。所以，切割不同于划痕，切割对面材进行了彻底的割断，并形成一定的裂口。通过一次或多次的切割，将切割与折曲的效果相结合，可以使半立体构成的造型表现形式更加丰富。

　　切割造型也可以通过刀口的多少以及位置的不同而产生各种不同的造型效果。下面通过不切多折、一切多折和多切多折三种表现手法分析造型的构成特点。

　　(1) 不切多折。通过折叠呈现出的蝴蝶造型是一种不切多折的造型表现手法，如图3-35所示。

　　(2) 一切多折。一切多折是指在卡纸上只切割一个刀口，然后根据刀口的位置进行折叠造型。刀口的位置可以在卡纸的中央，也可以在卡纸的侧面，即可分为一侧水平切口和中央水平切口两种造型，如图3-36所示。

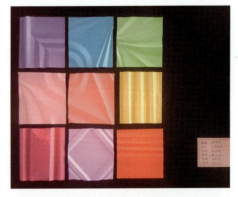

图3-35　不切多折

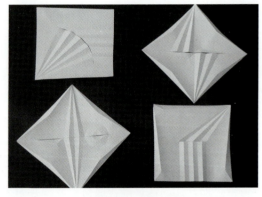

图3-36　一切多折

　　(3) 多切多折。多切多折是指在造型纸上切割多次，然后综合运用直线、斜线、曲线等线型进行构成创作。多切多折由于对刀口的切割位置和大小没有严格的要求，因此在制作过程中，可以综合运用各种线型的搭配变化，形成非常丰富的造型，从而可以充分发挥制作者的想象力，如图3-37所示。

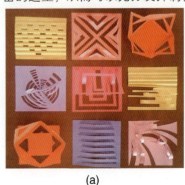

(a)

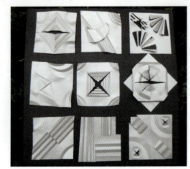

(b)

图3-37　多切多折

2）板式

板式构成是指面材经过多次重复性的折曲加工或切割加工后所形成的面积比较大的、具有浮雕效果的板式形式。板式构成由于其起伏效果明显，所以通过不同角度的光照射后，可以形成更具立体感的效果，表现力非常强。平面材料在经过折叠、切割等立体化加工后，形成具有一定厚度（深度）的，具有浮雕特征的板状立体。板式构成造型被广泛应用于室内、室外的墙面处理中，另外小型壁饰、背景墙、包装中也常应用此种造型。图 3-38 所示的包装形式的侧面板式构成清新淡雅，设计别具新意。

板式构成的制作过程可以分为以下两步：第一步，确定板底的基础造型，即板底也是经过折曲加工过的；第二步，在板底上进行各种不同手段的加工处理，如切割、镂空、凹凸加工、拉伸等，最终形成板式构成的完整造型。

（1）瓦棱折板基。

瓦棱折板基是指在一张硬纸上，按照设计好的直线反复折曲，形成瓦棱台或方台，它可以作为板基，也可以直接应用。这种凹凸变化的造型比较坚固，适合于应用在防止磕碰物品的包装设计中，如图 3-39 所示。

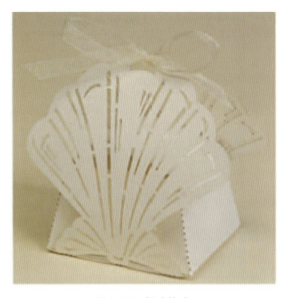

图 3-38　板式构成

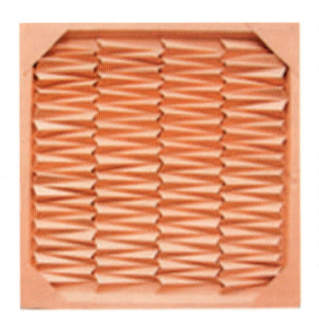 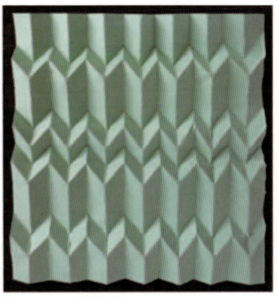

图 3-39　瓦棱折板基

（2）蛇腹折板基。

瓦棱折板基还可以有其他的变化形式，蛇腹纹造型就是其中的一种。在一张长方形卡纸上，使一种直线折曲效果反复出现，这种只用直线的折曲所形成的造型，其折曲难度比较大，但是折曲过后的效果非常好，最典型的造型就是蛇腹纹造型。其制作过程是先在纸上用铅笔轻轻画出痕迹，然后用美工刀轻划，最后折曲，如图 3-40 所示。

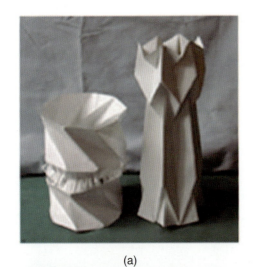
(a)

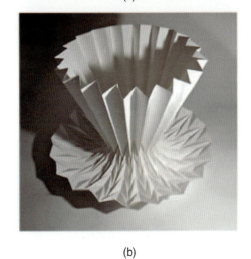
(b)

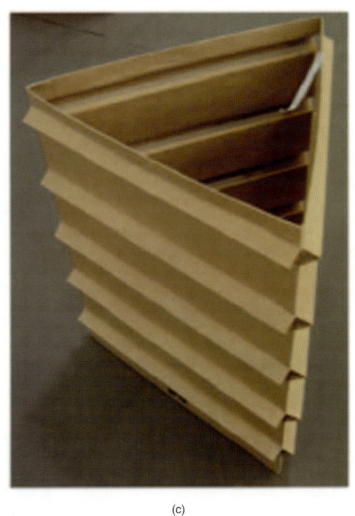
(c)

图 3-40　蛇腹折板基

蛇腹纹造型的变化效果很多，如等距离设计等。同时，等距离设计会有多种变化。如图 3-41 所示，蛇腹纹造型形成阶梯状排列，具有很强的律动感。将板式蛇腹纹造型弯曲，形成半圆弧状结构，其距离变化丰富，非常具有韵律美感，是一种优秀的立体构成作品。由此可见，设计者的构思在造型变化中是最重要的。

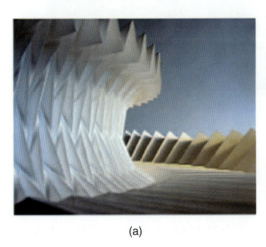
(a)

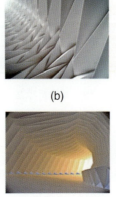
(b)

(c)

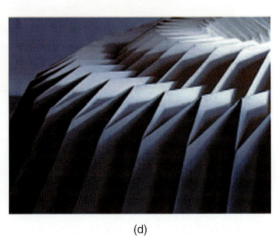
(d)

图 3-41　蛇腹纹造型

3）屈折

屈折是指造型线与纸的边线方向相比而言是倾斜的，形成另外一种变化造型。如图 3-42 所示，在平面的纸板上事先画好痕迹，在竖向的单位里，分成上下两组设计成相向交错的斜向折曲，然后按照划痕折曲。图 3-43 所示的作品就具有较强的韵律感。

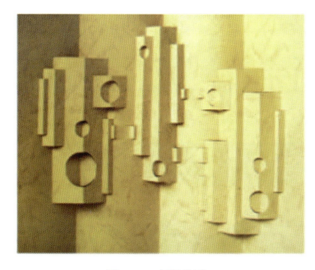

图 3-42　屈折造型一

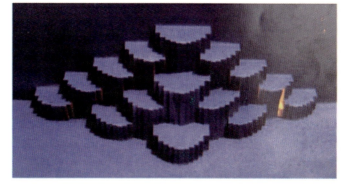

图 3-43　屈折造型二

斜向折曲也可以自行设计成多种样式。图 3-44 所示为设计好的菱形斜向折曲平面展开图，图 3-45 所示为造型完成后的效果。在设计过程中，可以事先进行小面积的设计，然后观察其效果，再进行改善和变化。

图 3-44　菱形斜向折曲平面展开图

图 3-45　菱形斜向折曲造型

## 3. 面材柱体　　　THREE

柱式构成造型是半立体面材过渡到立体的第一个形态。柱式结构一般呈现坚硬的质感，也有软质柱式形态。在实际生活应用中，柱式结构多起着承担质量的作用，因此多给人以粗犷、坚硬、有力量感的感觉。

柱式构成是指以平面的卡纸为原材料，进行反复多次的折曲，最后再将边缘粘贴，形成一个柱端和柱底没有封闭，而柱身相对封闭的柱式造型。如果在此造型的基础上，再对柱端和柱底进行封闭造型设计，就可以成为封闭式的柱体造型。还可以对柱体的表面进行设计，形成多种艺术变化。而对柱体的棱线进行变化设计，也可以使柱体造型形成更多样式上的变化。柱式结构的变化形式归纳起来主要有柱端变化、柱面变化、柱体棱线的变化等。

1）柱端变化

柱端的变化包括柱顶和柱底的变化，它们均可以进行设计和变化。其变化形式主要有反复折曲，以及切割形成的向内侧和外侧的凹凸造型，即切割后的反复折曲变化，如图3-46所示。切割后彻底剪掉部分卡纸，即剪成锯齿状的造型，如图3-47所示。

图3-46　反复折曲　　　　　　　　　　图3-47　切割后剪掉部分卡纸

2）柱面变化

柱面变化是指在柱体的侧面上进行有秩序、有规律的折曲、切割加工，其加工后可以呈现凹凸或拉伸的效果，切割面还可以形成像开窗一样的效果，增强了柱体的变化样式，使柱体的透明感加强。不论何种柱体，都可以进行横向、斜向或垂直方向的切割，使柱体经过造型后，形成一种旋转式的变化。

图3-48所示为切割变化，图3-49所示为切割成条状后拉伸，图3-50所示为镂空变化。由此可见，每件作品的柱面变化都不是单一的一种样式，而是多种变化的结合，从而使整体变化显得更加丰富。

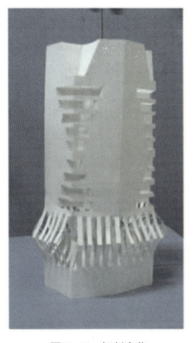
图 3-48 切割变化

图 3-49 拉伸变化

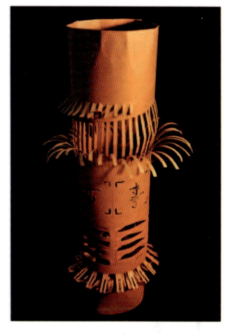
图 3-50 镂空变化

3) 柱体棱线的变化

柱体棱线的变化是柱体造型变化的重点。在棱线上，按照画线部位进行折曲，可出现如同半浮雕的效果。进行切割，可以使切割后的部分向内凹陷，凹陷的部位可以设计复变、渐变、发射等抽象造型，既有一定的秩序性，又具有独特的韵律感，如同在柱面做成镂空效果一样。在柱体棱线的部位做镂空，将多余的部分切掉，再配合折曲等效果，可使整个柱体的变化更加丰富。

在进行棱线的切割时，最常用的是直线切割，而直线切割也可以形成很多不同的外观形态，图 3-51 所示的造型就是用直线切割所形成的棱线渐变变化。图 3-52 所示的也是使用直线切割，但结合了反复折曲，就形成了三棱的造型，形式非常新颖独特。

(a)

(b)

图 3-51 直线切割形成棱线渐变

图 3-52 结合了反复折曲的直线切割

### 4)柱体的整体构成

柱体在造型之前,应该在选好的卡纸上按照设计好的造型,先用铅笔轻画痕迹,然后按照痕迹切割或划透卡纸,最后进行折曲和粘贴,形成柱体。因此,事先的设计图稿是非常重要的,它决定了最后柱体的基本造型。

在制作的过程中,在不影响主体设计的前提下,也可以进行局部的改变和重新刻画。可以在卡纸上事先绘画设计图,做好画痕和切割,再通过线条的长短渐变,使最后的柱体造型显得严谨和有秩序,如图3-53所示。

 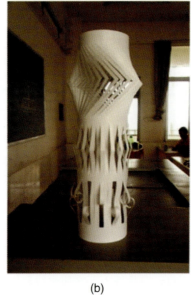 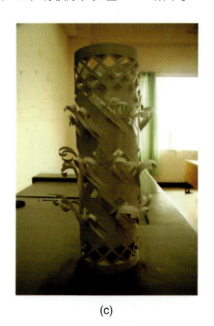

(a) (b) (c)

图3-53 柱体的整体构成

## 4. 面材多面体　　FOUR

当多面体的顶角被切割后,顶角原来的位置处会产生一个新的平面,所以正多面体每次被切掉一个顶角,就会增加一个平面。顶角被切掉越多,则正多面体的平面数就会越多,并会越来越接近球体结构。

多面体除了使用切顶角产生变化的构成方法以外,还可以通过对顶角进行凹凸加工产生变化。就多面体的中心点而言,顶角是距离中心点较远的高点,那么,可以经过折叠使顶角凹陷,产生高低点的转化,进而生成新的多面体造型。在多面体的平面上添加凸面也可以产生新的多面体造型。

另外,曲线折叠、透雕也可以使多面体发生变化,如图3-54所示。

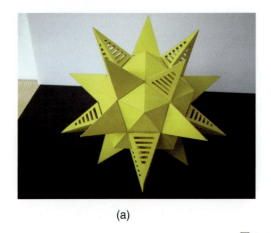 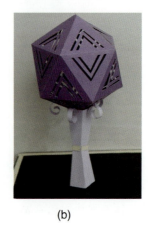 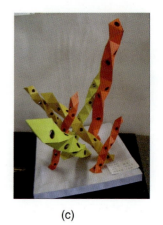

(a) (b) (c)

图3-54 多面体的变化

## 课后训练

**1. 训练内容**

（1）先使用平面构成的方法在纸平面上构型，再通过对纸的切割、弯曲和折叠，形成半立体造型。

规格要求：在规定大小的纸张上，用切割和折叠的方法塑造出半立体的效果。

作业数量：9张。

规格：10 cm×10 cm。

作业提示：可以先画些手稿，再从平面构成变化出半立体造型，作品应具有一定的手工质量。

（2）平面图形转变为立体结构。选择一种常见材料，展开对材料加工方式的分析，并采用非常规的加工方式创造半立体，要求作品比较完整并有所创新。

**2. 训练目的**

提高工艺制作及提高表现技巧。

**3. 课题要求**

要求加工合理，具有形式美感。

# 任务5　块的立体构成

## 任务目标

了解块立体特征和立体构成方式。

## 任务重点

掌握块立体构成方式。

## 1. 块立体特征　ONE

块是一个量词，一般指块状或某些片状的物体，体在这里通常有形体或实体之意。块立体的特征是其为立体造型，具有体积、质量等特征。块立体不如线体和面体那样轻巧、锐利和有张力，但其在一定程度上能抵抗外界施加的冲击力、压力和拉力。块立体是由面的移动轨迹构成的，包括锥体、立方体、长方体、球体和多面体等。

图 3-55 所示为德国科隆北威州现代艺术博物馆的建筑外观造型的锥体设计。图 3-56 所示为彩色体块的积聚构成，该造型具有简练、大方、庄重、稳定的特点。图 3-57 所示为由纸质体块折叠构成，简洁大气。图 3-58 所示的作品《欲飞》，由有机透明玻璃制作而成，因材质特色使其体块具有轻盈灵动感，装饰性强。

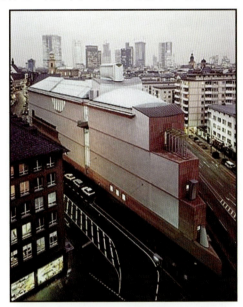
图 3-55 锥体设计

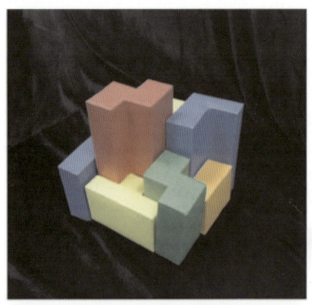
图 3-56 彩色体块的积聚构成

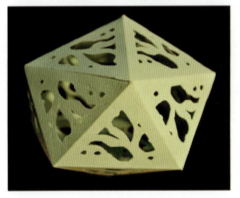
图 3-57 纸质体块的折叠构成

图 3-58 《欲飞》(佚名)

体与块的规律与特征如下。

（1）体与块是相互依存的统一体，有体就有块，有块即有体。

（2）体是指物体的体积，块是对体的一种量化，主要表现为数量、质量、大小等。

块立体分为实心块立体和空心块立体两种。实心块立体包括金属块、木块、石块等，空心块立体包括镂空体、空心体等。实心块给人以重量感，镂空块给人以分量轻的感觉。有孔的造型给人以轻快之感，孔越多，轻快感就越强。图 3-59 所示为酒的包装设计，若从物体的表面观察，一般光洁、轮廓圆润的物体具有轻盈感，反之则有凝重的视觉效果。图 3-60 为学生作品。

图 3-61 中所示的两款首饰（戒指），设计上采用形状相同和面积相等的块面材料组合，虽然只是简单地将块面做不同方向的

图 3-59 酒的包装设计

扭曲变化，却能营造出简洁大方、时尚、美观的视觉效果。

图 3-60　体与块（学生作品）

图 3-61　戒指的设计

## 2. 块立体结构　　　　　　　　　　　　　TWO

块立体构成的手法大致有三类，即变形、分割（减法造型）、聚积（加法造型）。

1）变形

变形的目的是为了让立体形态更为丰富，使冷漠的形体具有生动的形态，使简单的形体变复杂，使表面为平面的形态变为表面为曲面的形态。变形的具体方法有以下几种。

（1）扭曲。扭曲使形体发生旋转，从而产生柔和的效果（见图 3-62）。

（2）膨胀。膨胀是指形体向外进行球面扩张，从而表现出了内力对外力的反抗，具有弹性和生命感（见图 3-63）。

（3）倾斜。倾斜是指形体的重心发生偏移，使立体形态产生倾斜面或斜线，从而产生动感，达到生动活泼的目的（见图 3-64）。

图 3-62　扭曲

图 3-63　膨胀

图 3-64　倾斜

（4）盘绕。基本形体按照某个特定的方向进行盘绕运动，盘绕可分为水平方向盘绕和三维方向的盘绕（见图 3-65、图 3-66）。

图 3-65　水平方向的盘绕　　　　　　　　　图 3-66　三维方向的盘绕

2）减法创造

减法创造分割造型是指对原形体进行切削、分割和重组等手段创造出新的形态。减法创造的具体方法有以下几种。

（1）分裂。将基本形(原形)断裂开来，就像成熟的果实裂开一样，从而表现出一种内在的生命活力。由于分裂是在一个整体上进行的，因此仍具有统一感(见图 3-67)。

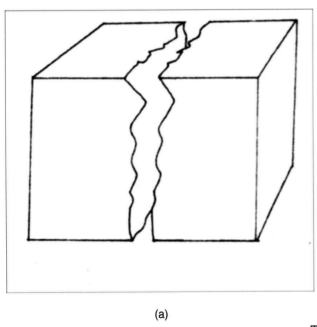

(a)　　　　　　　　　　　　　　　　　　(b)

图 3-67　分裂

（2）破坏。在完整的基本形上人为地进行破坏，形成一种残缺不全的造型(见图 3-68)。

（3）退层。将基本形体逐层缩小(见图 3-69)。退层处理经常用于高层建筑形态、影剧院座椅、商品的展示等，其目的是为了减少遮挡，打破单调的外形。

（4）切割。切割与破坏一样也是为了寻求形体的变化，但破坏是随机的，而切割却是精心设计的，切割不仅改变了原有形态，同时也增强了立体感(见图 3-70)。

（5）分割移动。分割可以是横向的，也可以是纵向的或斜向的。分割的比例可以是等比分割，也可以是随意分割的。

分隔移动改变了原形态的造型，使其被切割的形态产生了规律或非规律的变化。分隔移动后的形态，虽外形发生了很大变化，但却不失原形态的特点（见图3-71）。

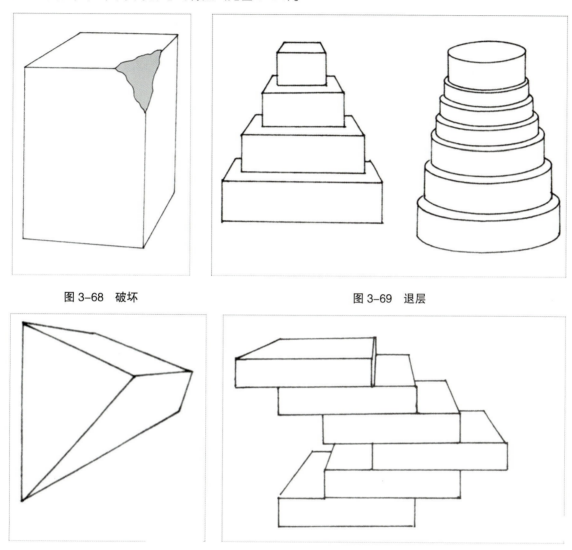

图3-68　破坏　　　　　　　　　　　图3-69　退层

图3-70　切割　　　　　　　　　　　图3-71　分割移动

3）加法创造

（1）堆砌组合。堆砌组合是指由几个基本几何形体经过堆砌组合构成的新的结构单位（见图3-72）。

图3-72　堆砌组合

（2）接触组合。接触组合是指形体的线、面、角相互接触后，组合成的新的造型。其中，线的接触是指形与形的棱线相重叠，面的接触是指形与形的面相重叠，角的接触是指形与形的角相重叠（见图3-73）。

（3）贴加组合。贴加组合是指在较大形体的侧壁上，悬空地贴附较小的形体（见图3-74）。

(a)

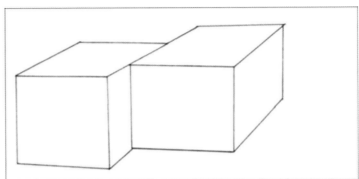

(b)

(c)

图3-73 接触组合

（4）叠合组合。一个形体的一部分嵌入另一形体的某一部分之中称为叠合组合。嵌入可以是一个形态嵌入另一个形态，也可以是多个形态的嵌入，从而使整体形象更为生动(见图3-75)。

（5）贯穿组合。一个形体贯穿另一个形体的内部称之为贯穿组合。贯穿所产生的各面之间的交线，根据形体的复杂程度和方位的不同而不同，它们都是空间曲线或折线(见图3-76)。

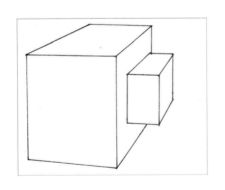

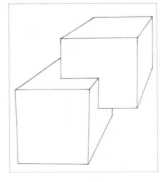

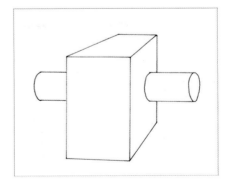

图3-74 贴加组合　　　　　图3-75 叠合组合　　　　　图3-76 贯穿组合

**项目 3　立体构成**

### 课后训练

**1. 训练内容**

（1）选用可塑性材料（泡沫板、黏土、橡皮泥等），先做成 10 cm×15 cm×20 cm 的块材，综合各种分割方法，分成近 10 块形状、大小、厚薄、直斜各不相同的体块，然后将其部分或全部接合成不同的立体造型。

（2）利用 10 个以上的块立体单元，进行积聚的创造，形体可以是渐变形、重复形、相似形或对比形等。具体的组织方法不限。

**2. 训练目的**

通过大量系统训练掌握块立体的构成要素，掌握块立体构成系统的形象思维方式、基本技能和各种构成形式的表现手法。

**3. 课题要求**

了解并掌握各种材料的特性和表现，因地制宜地采用各种手段，发掘材质的美感，可做一系列自然、人工材料的练习，也可做一些实验性的练习，多观察多思考，给自己创造较大的发挥空间。

## 任务 6　立体构成在实践中的应用

### 1. 立体构成与工业产品设计

立体构成与工业产品设计的具体作品如图 3-77 至图 3-80 所示。

图 3-77　太极沙发椅

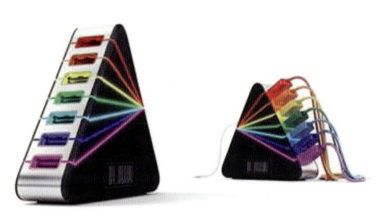

图 3-78　集线器

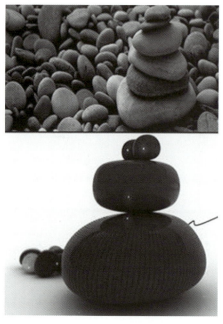

图 3-79　石头音箱

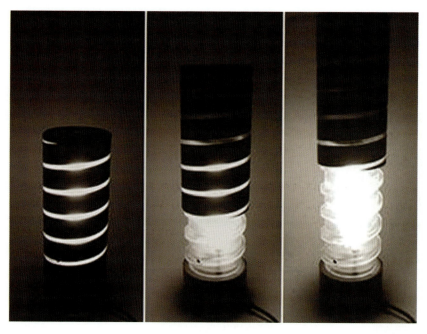

图 3-80　螺纹灯

## 2. 立体构成与服装设计

立体构成与服装设计的具体作品如图 3-81 所示。

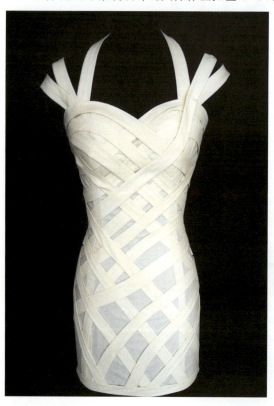

(a)

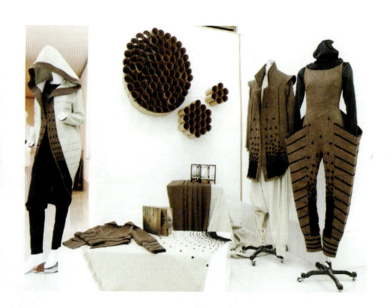

(b)

图 3-81　立体构成与服装设计

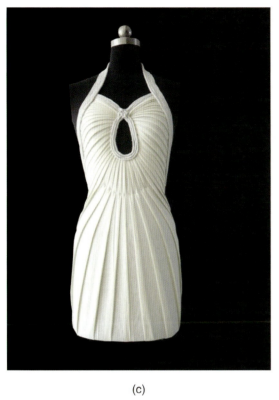

(c)　　　　　　　　　　　　(d)　　　　　　　　　　　　(e)

续图 3-81

## 3. 立体构成与包装设计

立体构成与包装设计的具体作品如图 3-82 所示。

(a)　　　　　　　　　　　　　　　　　　　　(b)

图 3-82　立体构成与包装设计

(c)　　　　　　　　　　　　　　　　(d)

续图 3-82

## 4. 立体构成与展示设计　　FOUR

立体构成与展示设计的具体作品如图 3-83 所示。

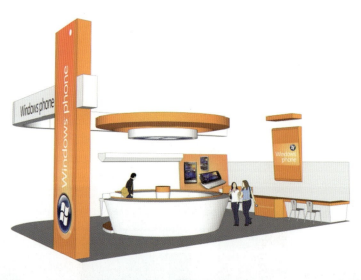

(a)　　　　　　　　　　　　　　　　(b)

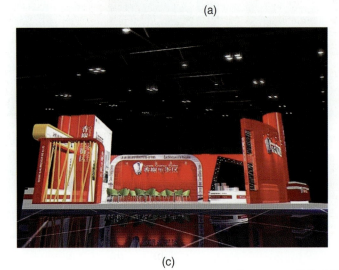
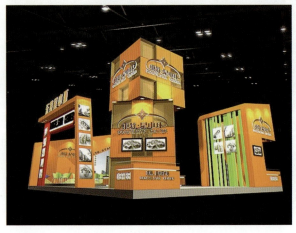

(c)　　　　　　　　　　　　　　　　(d)

图 3-83　立体构成与展示设计

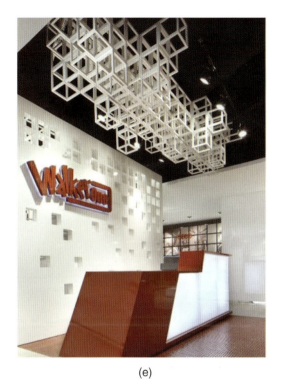
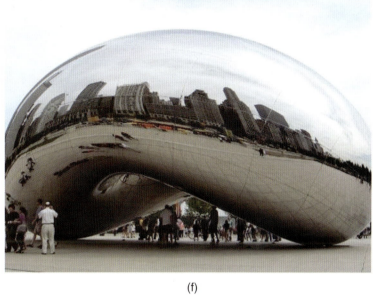

(e)　　　　　　　　　　　　　　(f)

续图 3-83

## 5. 立体构成与公共艺术设计

FIVE

立体构成与公共艺术设计的具体作品如图 3-84 所示。

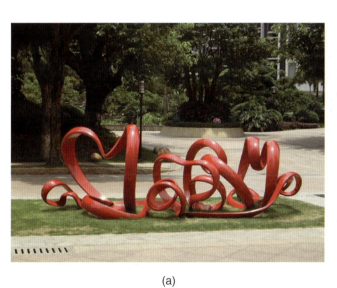
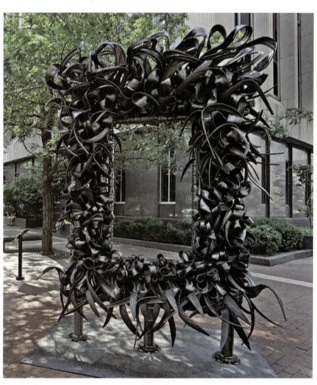

(a)　　　　　　　　　　　　　　(b)

图 3-84　立体构成与公共艺术设计

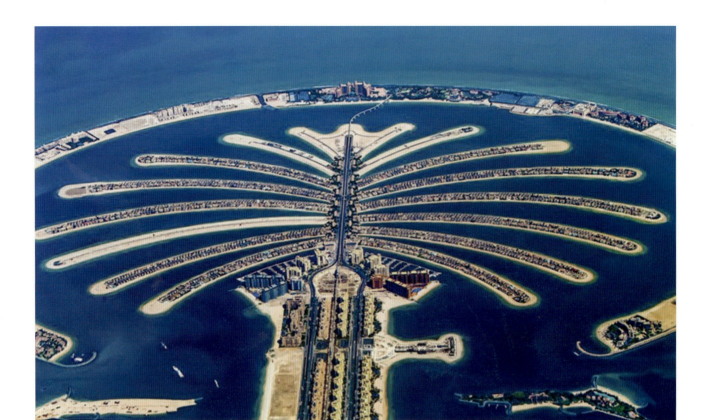

(c)

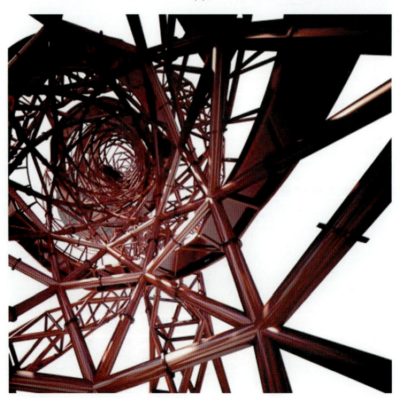

(d)

续图 3-84

# 参考文献
GOUCHENG YU SHEJI
CANKAO WENXIAN

[1] 曹大勇，赵敏，杨友妮. 现代构成 [M]. 长沙：中南大学出版社，2004.

[2] 张春梅. 构成 [M]. 北京：机械工业出版社，2009.

[3] 叶经文. 色彩构成 [M]. 北京：清华大学出版社，2010.

[4] 唐泓，纽敏，刘孟. 构成基础 [M]. 沈阳：辽宁美术出版社，2006.

[5] 李丹，马兰. 平面构成 [M]. 沈阳：辽宁美术出版社，2008.

[6] 顾梅. 平面构成 [M]. 合肥：合肥工业大学出版社，2009.

[7] 吴卫，宋立新. 平面构成 [M]. 北京：北京理工大学出版社，2010.

[8] 李卓，吴琳. 平面构成及应用 [M]. 北京：清华大学出版社，2011.

[9] 王鸣，王树彬. 平面构成 [M]. 北京：中国水利水电出版社，2011.

[10] 金坚，张玲. 平面构成 [M]. 杭州：浙江人民美术出版社，2010.

[11] 程悦杰，历泉恩，张超军. 色彩构成 [M]. 北京：中国青年出版社，2010.

[12] 王涛鹏. 色彩构成及应用 [M]. 北京：清华大学出版社，2010.

[13] 毛溪. 色彩构成 [M]. 上海：上海人民美术出版社，2007.

[14] 王磊，卢嘉. 色彩构成 [M]. 沈阳：辽宁美术出版社，2008.

[15] 赵殿泽. 立体构成 [M]. 沈阳：辽宁美术出版社，2004.

[16] 卢少夫. 立体构成 [M]. 杭州：中国美术学院出版社，1993.

[17] 辛华泉. 立体构成 [M]. 哈尔滨：黑龙江美术出版社，1991.